# 和風平面設計

留白邏輯×元素擷取×配色訣竅，
53種日式風格現學現用

ingectar-e

王怡山／譯

## 注意事項

本書刊登的設計作品皆以虛構設定為基礎。因此，本書記載的人名、團體名稱、設施名稱、作品名稱、商品名稱、服務名稱、活動名稱、日期、商品價格、郵遞區號、地址、電話號碼、網址、電子信箱等資訊，以及包裝與商品等設計皆屬虛構，並非實際存在。請勿使用這些資訊聯絡第三方。此外，若讀者因聯絡而造成任何損害，敝公司將無法承擔任何責任。

※本書刊登的版面範例是在軟體環境下，以特定的設定呈現之其中一例。
※用於範例的圖片來自Adobe Stock（https://stock.adobe.com）。
※本書刊登的CMYK及RGB數值僅供參考。

# PREFACE

日本文化廣受全世界矚目。
如今不論國內外，向各式各樣的人推廣日本文化的需求愈來愈
高。在尊重多樣性、逐漸全球化的現代，日本的特色開始轉化
為獨樹一幟的風格。

對此，我們重新研究「帶有和風美感的現代設計」，並為了傳
達日本的嶄新魅力，將珍藏的設計靈感彙整成一本書。
我們追溯日本美術與設計的根源，使用豐富多變的範例，介紹
可以活用在現代設計中的重點技巧。

前所未見的嶄新日本。
我們以創意無限的和風設計為主題，從吉祥象徵與日本傳統花
紋等經典素材的使用方式，到現在流行的手法，透過各式各樣
的觀點設計出一幅幅和風作品。

但願這些「前所未見」的「嶄新」和風設計作品，能夠幫助各
位獲得創作上的靈感。

# COMPOSITION
## 本 書 結 構

為了透過設計來傳達日本的嶄新魅力，
本書將53個主題分成9種風格，
以淺顯易懂的方式，在4頁的篇幅內介紹各作品的重點。

### PAGE
### 1-2

範例標題

設計的特徵與
三處重點解說

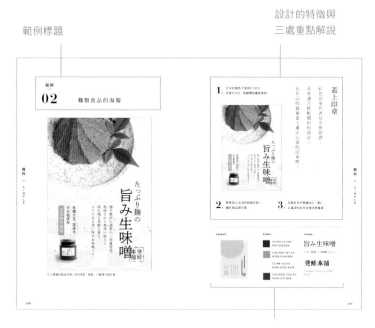

版面編排、使用到的
配色與字型介紹

## 注 意 事 項

本書範例中出現的人名、團體名稱、地址與電話號碼等資訊皆屬虛構，
與實際存在的人物或團體完全無關。

**Variation** ····· 介紹應用類似技巧完成的其他設計。

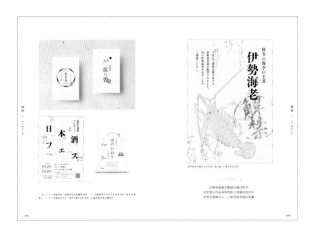

**OR**

**NG example** ····· 可惜的NG範例以及OK的技巧建議。

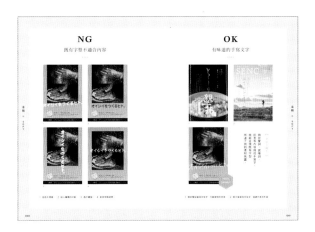

# CONTENTS

目 次

## COLUMN

第一章

## 簡約

範例 01～06

011

S
I
M
P
L
E

大膽留白

蓋上印章

吸引目光的中心構圖

以紅白兩色統一畫面

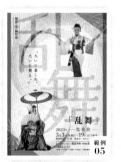

擷取美麗的動作

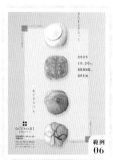

排成一列

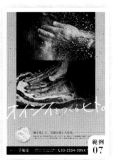

以手寫字表現日文的美感

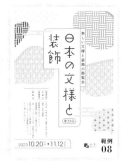

運用傳統花紋

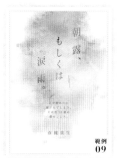

水彩渲染的美麗花紋

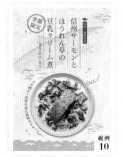

添加和紙的質感

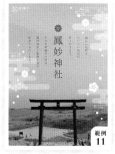

霧氣是經典的和風裝飾

帶有溫度的插畫

POP

# 輕快

第三章

範例 **13～19**

063

自創日文字型

80年代的喜劇風格

用色彩製造反差

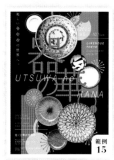

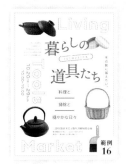

任意編排去背照片

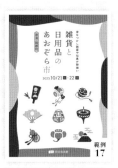

將和風元素設計成標誌

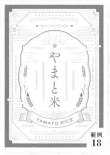

線條與對稱

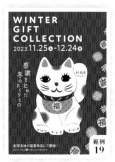

帶來幸福的吉祥物

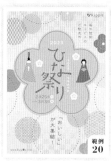

範例 20

宣告春天來臨的粉紅色

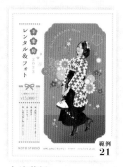

範例 21

人比花嬌

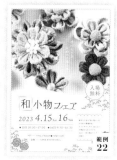

範例 22

少女的和風飾品

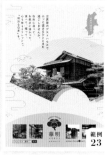

範例 23

以和風圖案裁切照片

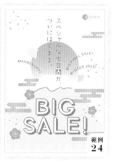

範例 24

可愛的富士山

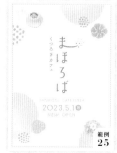

範例 25

稍微點綴

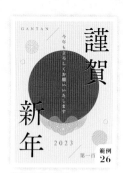

範例 26

使用紅色太陽

範例 27

以書法字做出高質感的設計

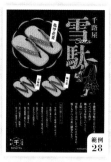

範例 28

以脫俗的深藍表現男子氣概

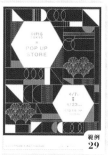

範例 29

幾何學的工藝

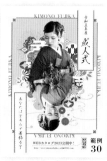

範例 30

反轉成對

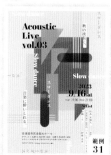

範例 31

以線條與圖形營造藝術感

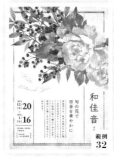

端莊的和風花朵

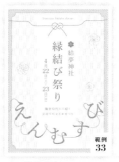

以一條線相連

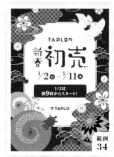

華麗的裝飾

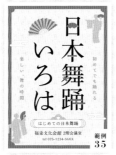

漢字的變化

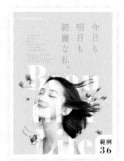

以襯線體營造柔美的氣息

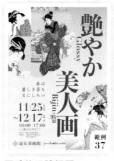

厚重的明體標題

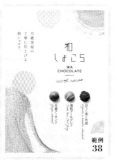

優雅地使用金色

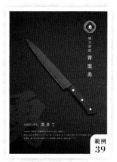

以黑色醞釀品味

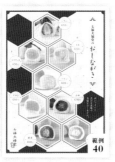

使用六角形

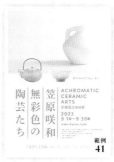

直書的格線

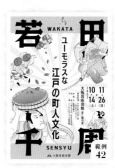

將漢字安置在四個角落

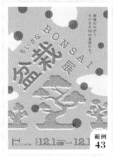
範例 43

令人懷念的復古印刷

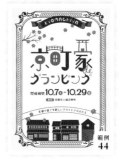
範例 44

用邊框打造古董風的世界

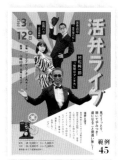
範例 45

修圖以營造懷舊感

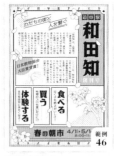
範例 46

報紙的質感

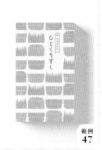
範例 47

插畫排列而成的花紋

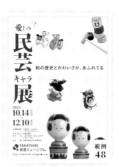
範例 48

組合直書×橫書文字

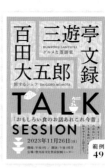
範例 49

用文字填滿畫面

範例 50

紅×黑×金

範例 51

將日本畫修改為俏皮的風格

範例 52

傳統與創新的LOGO

範例 53

新時代的漸層

第一章

# 簡約

SIMPLE

帶有餘韻的留白，
簡潔的配色。
以沒有多餘裝飾的設計，
營造嚴謹且純淨的風格。

水墨畫家的展覽傳單

簡約 ＝ SIMPLE

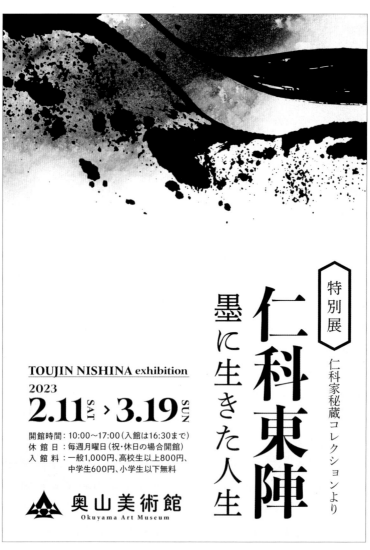

特別展
仁科東陣
墨に生きた人生
仁科家秘蔵コレクションより

TOUJIN NISHINA exhibition
2023
2.11 SAT ＞ 3.19 SUN
開館時間：10:00～17:00（入館は16:30まで）
休 館 日：毎週月曜日（祝・休日の場合開館）
入 館 料：一般1,000円、高校生以上800円、
　　　　　中学生600円、小学生以下無料

奥山美術館
Okuyama Art Museum

裁切圖片，保留充足的空白，襯托墨汁的優美動態。

**1.** 大膽裁切氣勢磅礡的水墨畫，
創造充滿魄力的效果。

大膽留白

刻意不用視覺元素填滿畫面，

運用剩下的留白，

為整個畫面創造優美的空間。

**2.** 充足的留白可以
襯托墨汁的氣勢，
留下餘韻。

**3.** 以明體的粗細差異
搭配出富有輕重變化的標題。

---

**Layout:**

**Color:**

C0 M0 Y0 K100
R0 G0 B0

C45 M38 Y38 K3
R154 G150 B146

C3 M3 Y5 K1
R248 G247 B243

**Fonts:**

# 仁科東陣

凸版文久見出し明朝 Std /
EB

# 2.11 SAT

Belda / Ext Black

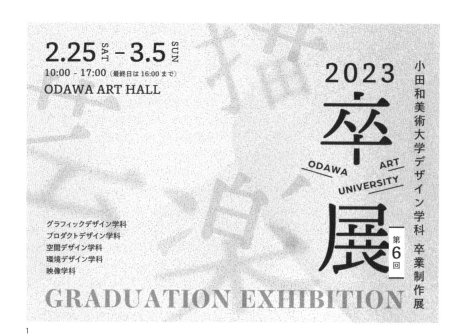

1

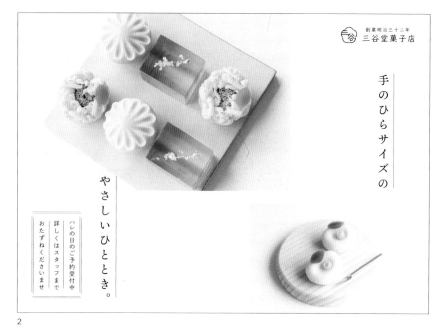

2

1. 在背景處編排暈開的文字，為正中央的留白製造深度。
2. 左右的留白創造視覺上的空間，散發柔和且高雅的氛圍。

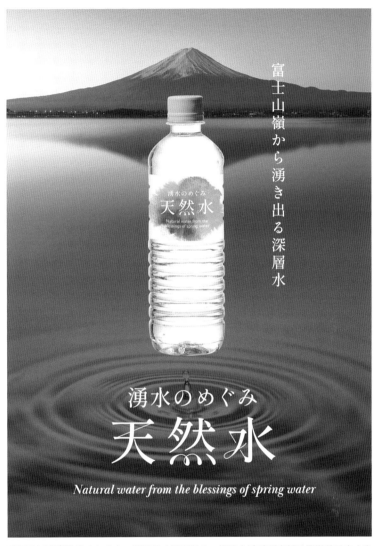

富士山嶺から湧き出る深層水

湧水のめぐみ
天然水

Natural water from the blessings of spring water

盡量縮減資訊並集中在中央。四周的大範圍留白，能讓人感受到寧靜且澄澈的日本大自然。

〖 POINT 〗

留白不僅可以創造俐落且沉穩的風格，
也能讓畫面更清爽，使視線集中在資訊上，
直接傳達內容的重點。

# 麴類食品的海報

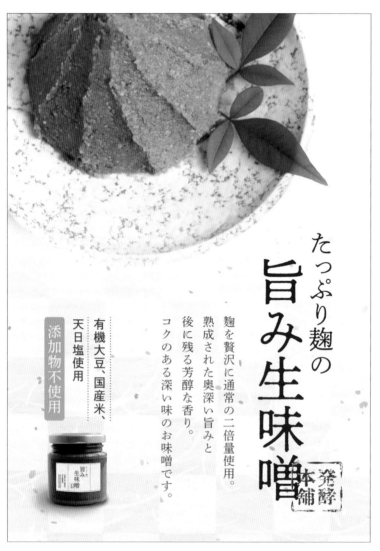

たっぷり麴の
旨み生味噌

麴を贅沢に通常の二倍量使用。
熟成された奥深い旨みと
後に残る芳醇な香り。
コクのある深い味のお味噌です。

有機大豆、国産米、
天日塩使用

添加物不使用

発酵本舗

在主標題的商品名稱上添加落款，便能一口氣提升設計感。

**1.** 文字的顏色不使用K100%，而是K90%，使整體氛圍更柔和。

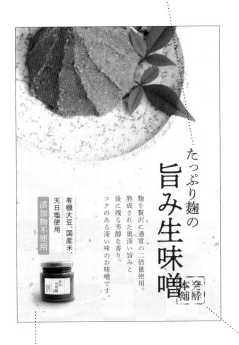

たっぷり麹の
旨み生味噌

有機大豆、国産米、
天日塩使用
添加物不使用

麹を贅沢に通常の二倍量使用。
熟成された奥深い旨みと
後に残る芳醇な香り。
コクのある深い味のお味噌です。

発酵本舗

**2.** 背景加上淡淡的和風花紋，襯托商品與印章。

**3.** 在鮮紅色中稍微加上一點C，以偏深的紅色來增添厚重感。

蓋上印章

紅色印章代表信念與認證，

非常適合搭配簡約的設計。

在作品的最後蓋上灌注心意的印章吧。

簡約 ＝ SIMPLE

Layout:

Color:

CO M0 Y0 K90
R63 G59 B58

C20 M50 Y67 K0
R208 G144 B89

C5 M6 Y12 K0
R245 G240 B228

C20 M100 Y100 K0
R200 G22 B29

Fonts:

旨み生味噌

DNP 秀英にじみ明朝 Std / L

発酵本舗

Oradano-mincho-GSRR /
Book

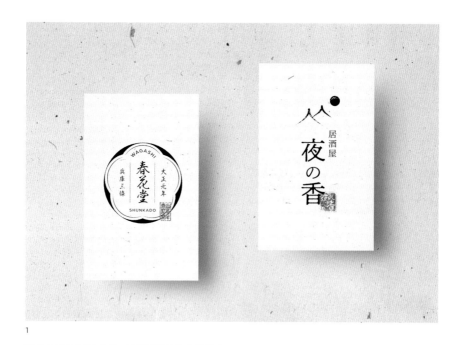

1

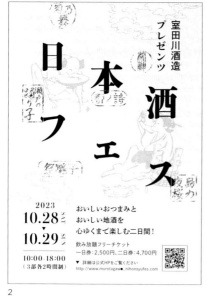

2

3

1. 在LOGO上搭配落款，展現老店的氛圍與格調。　2. 刻意將想列出的文字做成落款，散布在畫面上。　3. 不只是圓形或方形，使用各種形狀的落款，不著痕跡地增添獨特性。

秋冬の海幸の王者

# 伊勢海老

今年も三重県志摩半島での
伊勢海老漁が解禁されました。
旬の伊勢海老を心ゆくまで
ご堪能ください。

使用御朱印般的大型印章,做出讓人印象深刻的設計。

【 POINT 】

印章相當適合點綴在留白較多,
或是黑白作品等用色較少的簡約設計中。
紅色的裝飾可以一口氣加強和風的氛圍。

# 03 和菓子店的廣告

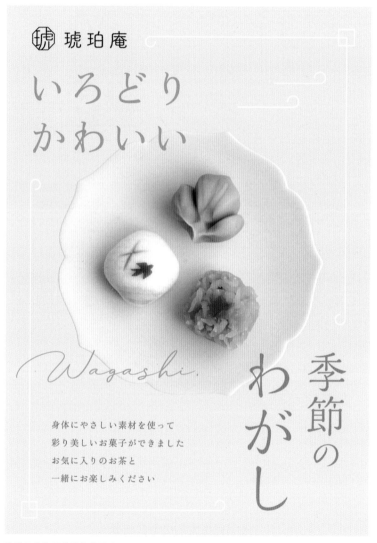

將盤子當作日本國旗中的太陽，並盡量縮減裝飾的簡約設計。

# 吸引目光的中心構圖

就像日本國旗，將主角安排在畫面中心。

這樣的構圖不但具有象徵性，

也能展現出落落大方的穩定感。

**1.** 將簡單的線條裝飾編排在對角，以免干擾主要元素。

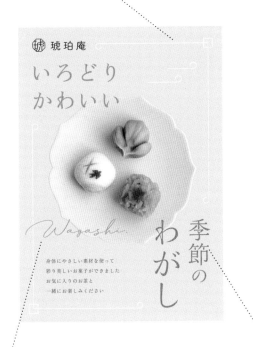

**2.** 在簡約的設計中點綴手寫風字型。

**3.** 選擇與和菓子相同的顏色，增加主角與配色的統一感。

---

**Layout:**

**Color:**

C40 M35 Y80 K0
R170 G158 B75

C35 M60 Y5 K0
R176 G119 B171

C25 M3 Y20 K0
R201 G226 B213

**Fonts:**

わがし

A P-OTF 解ミン 宙 StdN / R

Herlyna / Regular

# NG

## 主角不夠醒目

▪ ▪ ▪ ▪ ▪

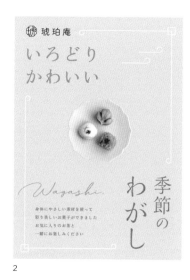

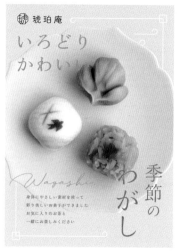

1. 其他元素太搶眼，使中央的主角不夠醒目。　2.主角太小，給人薄弱的印象。
3. 主角偏向右側，不像中心構圖。　4.主角太大。

# OK

## 目光會停留在主角身上

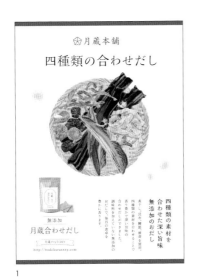

1

2

POINT

除了最該凸顯的主角以外，將其他元素設計得比較簡約，就能製造對比，襯托主角。

1. 將插畫編排在中央，製造象徵性。　2. 使用令人印象深刻的照片作為主角。

# 04 和服出租店的海報

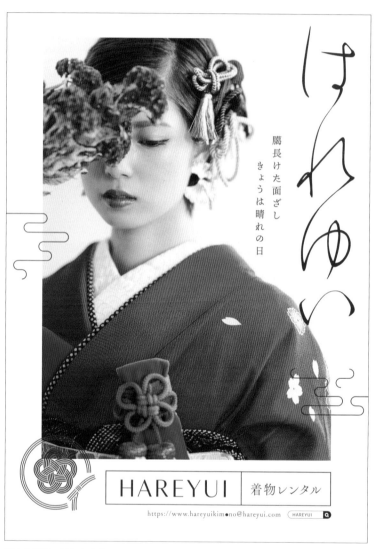

配合主視覺，用紅色來統一字型與裝飾。呈現高雅的質感。

以紅白兩色統一畫面

以紅色與白色統一畫面，
就能呈現華麗且喜氣的氛圍。
相當適合搭配簡約的設計。

**1.** 因為主視覺令人印象深刻，
所以用周圍的留白營造柔和的氛圍。

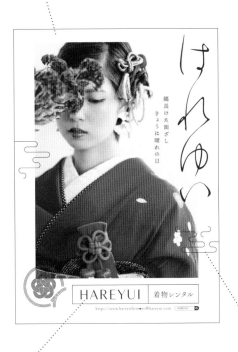

**2.** 企業名稱等資訊也僅用紅色
帶出統一感。

**3.** 在重點處加上簡約的和風裝飾
就能使畫面更華麗。

---

**Layout:**

**Color:**

C0 M100 Y100 K0
R230 G0 B18

**Fonts:**

膃長けた

貂明朝 / Regular

HAREYUI

Granville / Light

1

2

1. 統一使用紅白兩色，即使是簡約的設計也很有存在感。
2. 以單色組合不同的花紋就不會顯得雜亂。

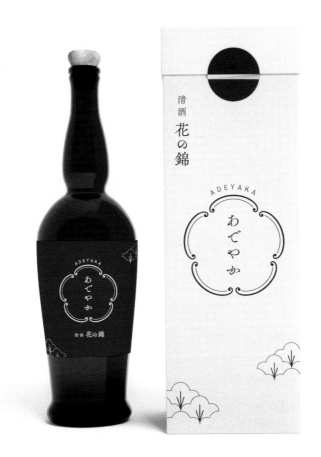

使用紅白配色及裝飾，表現商品名稱給人的華麗印象。外盒的白色也是設計的一部分。

【 POINT 】

紅白配色讓人聯想到喜慶與吉祥。
因為能利用紙張或材質的白色來搭配單一的紅色，
所以能給人簡約又華麗的印象。

# 05  日本舞蹈的公演海報

簡約 = SIMPLE

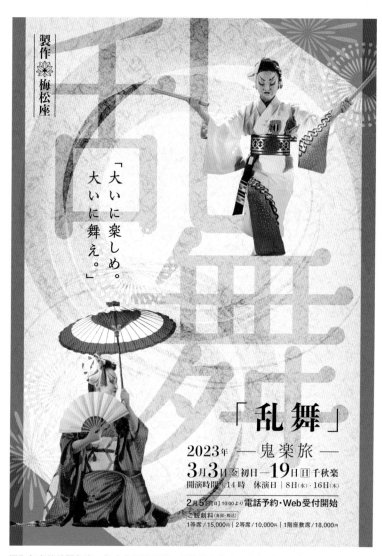

擷取舞者的美麗舞姿，與文字互相搭配，用設計來傳達日本舞蹈的美感。

# 擷取美麗的動作

在日本特有的表演或工藝中，
聚焦於傳統的身段與禮儀，
以令人印象深刻的方式傳達日本人的美感。

**1.** 擷取美麗的動作，強調日本技藝的美學。

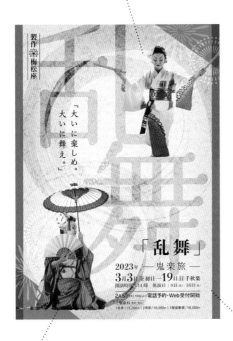

**2.** 組合多張去背照片，表現柔美的動態。

**3.** 讓背景的和紙透出幾何外框，就能做出近代風的設計。

---

**Layout:**

**Color:**

C56 M53 Y99 K5
R131 G116 B43

C16 M20 Y76 K0
R223 G199 B80

**Fonts:**

砧 丸明Fuji StdN / R

A P-OTF さくらぎ 雪 StdN / M

# NG

## 動作不夠明顯

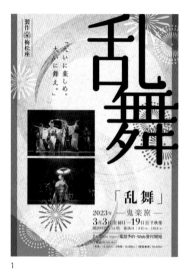

1

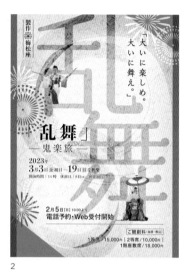

2

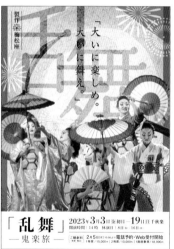

3

4

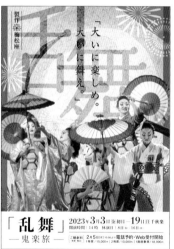

簡約 ＝ SIMPLE

1. 劇照範圍太大，視線無法集中到演員身上。　2. 照片太小，印象薄弱。
3. 裁切方式無法凸顯動作。　4. 照片過多且雜亂，難以看清動作。

# OK

## 聚焦在美麗的動作上

1

2

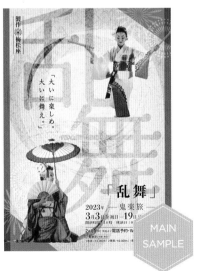

MAIN SAMPLE

想表現最美的瞬間，訣竅在於特寫全身之中動態最強的部分。拍攝全身的時候，請將各式各樣的角度與姿勢列入考量。

『POINT』

1. 從距離較遠的照片到特寫的照片，引導目光專注在茶道的美麗動作上。
2. 將黑白照片的其中一張改成彩色，傳達專家對手工的堅持。

## 壽司店的開幕宣傳海報

簡約 ＝ SIMPLE

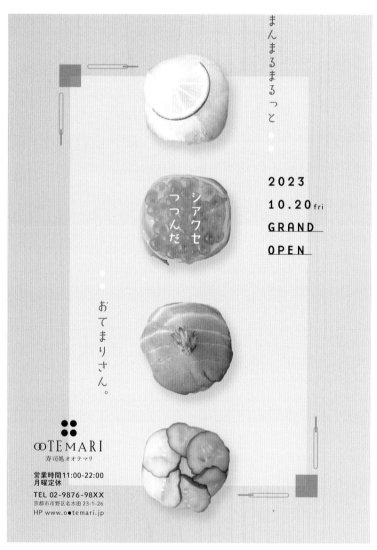

將照片縱向排列在中央，提高目光對商品的專注度。重點在於以文字編排製造變化。

## 排成一列

將設計元素排成一列，
就能編排出相當有序的均衡版面。

**1.** 將照片排成縱向的一列，
就會給人抬頭挺胸的嚴謹印象。

**2.** 使用簡約的幾何裝飾
呈現和風的氛圍。

**3.** 除了詳細資訊以外的文字
都刻意採用隨機排列的方式，
為畫面增添動感。

**Layout:**

**Color:**

C11 M8 Y29 K0
R233 G229 B193

C16 M16 Y39 K0
R222 G210 B166

C32 M34 Y73 K19
R164 G145 B75

**Fonts:**

おてまりさん

AB-mayuminwalk /
Regular

GRAND

Base 9 Sans OT / Regular

1. 將圖形對齊頂端。　　2. 以大幅超出畫面的方式，排列左右錯開的插畫。
3. 將代表時間順序的圖案排成一列。

反覆排列相同的插畫，將其中一處改成照片，製造驚奇感。

【 POINT 】

單純的「排列」可以創造整齊的美麗版面。
加上一點變化，或是改變角度，
就能拓展表現的幅度。重點在於製造許多留白。

日本畫中的留白

日本有所謂的「留白」與「間隔」的觀念，這是日本人特有的美學，在美術、書法、庭園等各種藝術與文化中都深受重視。

所謂的留白並非多餘的空間，而是刻意留下空白，藉此創造開闊感與餘韻。

這樣的思考方式也傳承到了現代，留白可以襯托主角或是營造沉穩的印象，在任何設計中都扮演了重要的角色。

簡約的造型會讓觀者感受到餘韻，各位可以試著將符合侘寂美學的留白手法運用在設計中。

### ◆ 留白的效果 ◆

為了讓觀者清楚閱讀標題而製造的大範圍留白，使鳥居周圍有許多空間，也能加深印象。

留白強調了緩緩滴下的顏料軌跡，醞釀出優美的情調。

### 日本畫的留白

不完整描繪背景，藉此表現空間與情感，就是日本畫的特徵。

這幅作品沒有畫出雪以外的背景，而是以上半部大幅留白的構圖，引領觀者進入下著雪的寧靜情境中。

上村松園《雪牡丹》（山種美術館）

第二章

柔和
SOFT

使用來自大自然的
花紋與元素，
描繪五感所體驗的
沉穩和風。

# 07　烏龍麵老店的徵才廣告

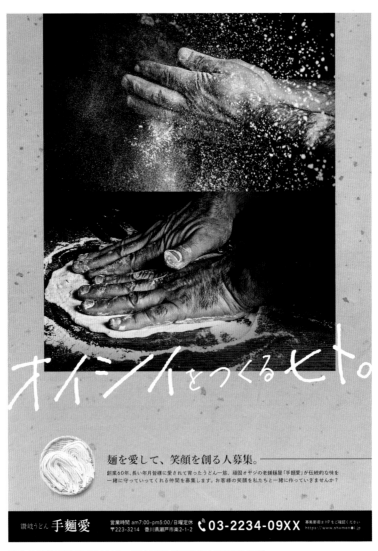

簡約的排版襯托了手寫文案，讓人感受到店家對於製麵的熱誠。

以手寫字表現日文的美感

使用彷彿直接寫在紙上的手寫文字，可以讓人對創作者的意念與人品留下深刻的印象。

**1.** 排列兩張黑白照片，強調手的動感。

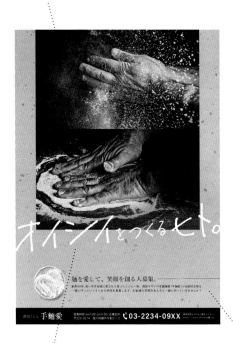

**2.** 將日文文案做成手寫字，加強訊息給人的印象。

**3.** 在背景處使用和紙，表現日本料理與老店的形象。

柔和 ＝ SOFT

---

**Layout:**

**Color:**

C27 M22 Y25 K0
R196 G193 B186

C16 M25 Y44 K0
R220 G194 B149

C0 M0 Y0 K100
R0 G0 B0

**Fonts:**

## 麵を愛して

DNP 秀英明朝 Pr6 / B

## 創業60年

DNP 秀英角ゴシック銀 Std / B

# NG

## 既有字型不適合內容

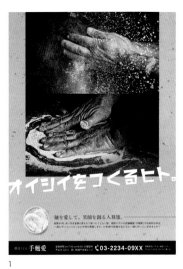

1

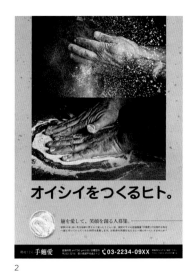

2

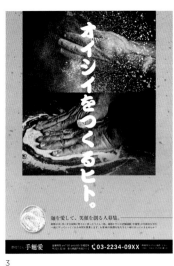

3

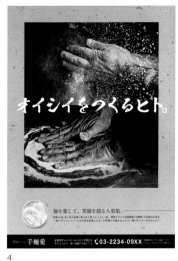

4

1. 風格太滑稽。　2. 給人廉價的印象。　3. 過於剛強。　4. 氣氛有點詭異。

# OK

## 有味道的手寫文字

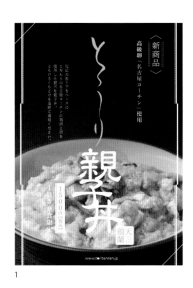

1

2

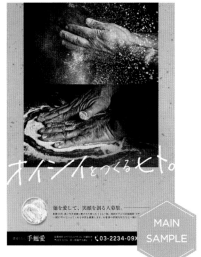

『 POINT 』

將狀聲詞、感嘆詞、
訊息等內容做成手寫字，
就能呈現既有字型
所達不到的柔和氛圍。

1. 將狀聲詞做成手寫字，凸顯食物的美味。　　2. 將文案做成手寫字，強調方言的形象。

柔和 ＝ SOFT

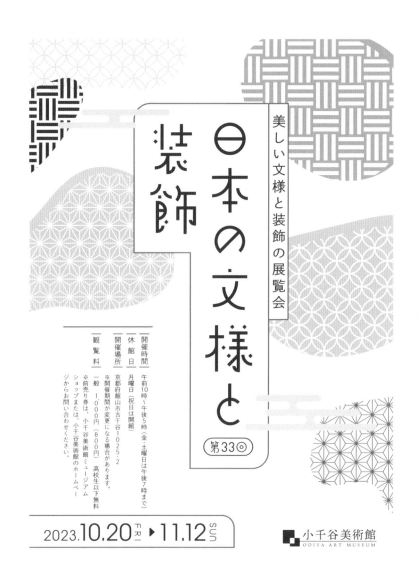

美しい文様と装飾の展覧会

日本の文様と装飾

第33◎

開催時間 午前10時〜午後5時（金・土曜日は午後7時まで）
休館日 月曜日（祝日は開館）
開催場所 京都府館山市古千谷1025-2
※開催期間が変更になる場合があります。
観覧料 一般 1,000円（800円）高校生以下無料
❖前売り券は、小千谷美術館ミュージアムショップまたは、小千谷美術館のホームページからお問い合わせください。

2023.10.20 FRI ▶ 11.12 SUN

小千谷美術館
ODIYA ART MUSEUM

就算是容易給人呆板印象的傳統花紋，也能用柔和的顏色與形狀做出平易近人的風格。

運用傳統花紋

光是用日本的傳統花紋作為背景，就能立刻打造出一個和風的世界。它也是可以做出各種變化的和風元素。

**1.** 切割成圓滑形狀的花紋表現了適度的悠閒感。

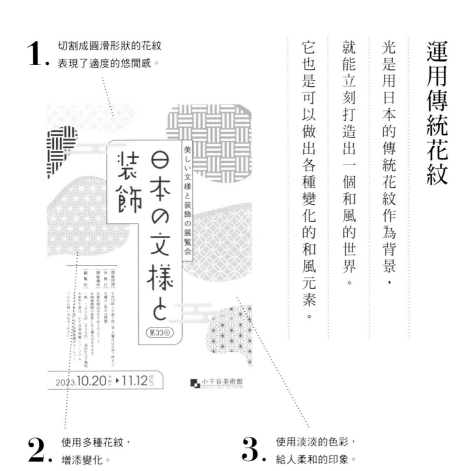

美しい文様と装飾の展覧会

日本の文様と装飾

第33回

[開催時間] 午前10時～午後6時（※土曜日は午後8時まで）
[休館日] 月曜日（祝日は開館）
[開催場所] 京都市左京区○○○○○○
開催期間中は休まず開館する場合があります。
[観覧料] 一般800円／大学生600円／高校生以下無料
※前売り券は、小千谷美術館のミュージアムショップからお問い合わせください。

2023.10.20 FRI ▶ 11.12 SUN

🔳 小千谷美術館 ODITA ART MUSEUM

**2.** 使用多種花紋，增添變化。

**3.** 使用淡淡的色彩，給人柔和的印象。

柔和 ＝ SOFT

---

**Layout:**

**Color:**

C0 M24 Y27 K0
R250 G209 B183

C31 M2 Y16 K0
R186 G222 B220

C62 M64 Y100 K24
R102 G83 B36

**Fonts:**

日本の文様
AB-suzume / Regular

小千谷美術館
貂明朝 / Regular

柔和 ＝ SOFT

1. 將花紋裁切成橢圓形,做成包裝。
2. 運用淡淡的透明或模糊效果,做出高雅的花紋。

以傳統花紋為主角，同時也製造許多留白，做出沉穩的和風氛圍。

【 POINT 】

比起用花紋填滿整面背景，
將花紋用在其中一部分，同時適度留白，
更能完成自然不做作的設計。

# 詩集封面

柔和 ＝ SOFT

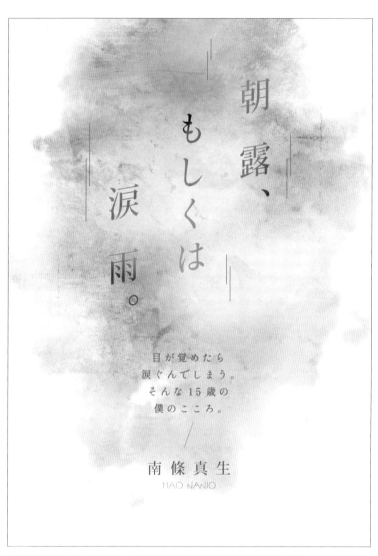

在背景處使用大片水彩渲染，並使用偏細的明體標題來表現細膩的心境。

# 水彩渲染的美麗花紋

無法刻意製造的顏料渲染痕跡

能讓人感受到虛幻而玄妙的美，

是一種能夠打動日本人的細膩手法。

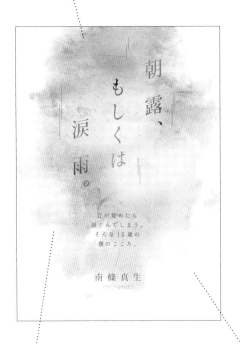

**1.** 重疊多種顏色
可以使色彩更有層次。

**2.** 光是在背景處疊上淡淡的水彩痕跡，
就能做出富有情調的美麗設計。

**3.** 充分的留白可以襯托
渲染的模糊形狀。

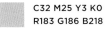

柔和　＝　SOFT

---

**Layout:**

**Color:**

C35 M5 Y5 K0
R175 G215 B236

C10 M25 Y0 K0
R230 G203 B226

C32 M25 Y3 K0
R183 G186 B218

**Fonts:**

朝露、もしくは
りょう Display PlusN / M

目が覚めたら
しっぽり明朝 / Regular

1

2

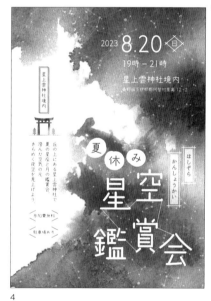

3

4

1. 在某部分使用混濁的色彩，做出有層次的色調。　2. 組合各式各樣的筆刷痕跡與繪畫手法。
3. 重疊許多圓形的渲染痕跡。　4. 在水彩上重疊細密的線條花紋。

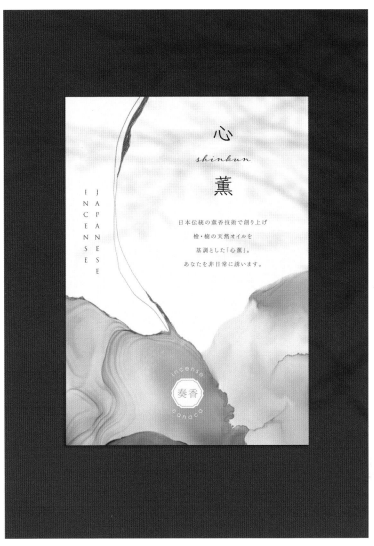

在大面積的留白中加入一滴顏料，表現焚香的飄渺。

【 POINT 】

型態模糊且抽象的渲染花紋很適合用在
嗅覺、味覺、鮮嫩感、大自然等等
作用於心靈或五感的設計。

柔和 ＝ SOFT

日式餐廳的新菜單海報

柔和 ＝ SOFT

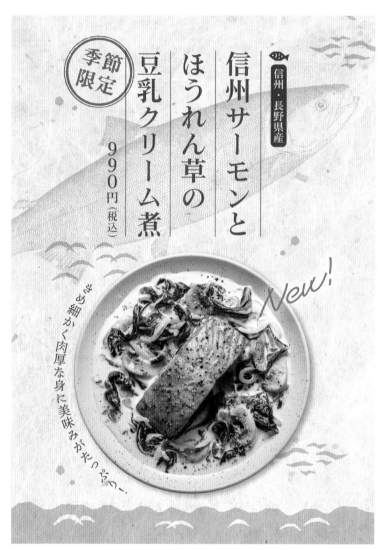

季節限定

信州・長野県産

信州サーモンと
ほうれん草の
豆乳クリーム煮

990円（税込）

New!

きめ細かく肉厚な身に美味みがたっぷり—

光是在背景處貼上和紙的材質，就能讓人從料理中感受到和風的精華。

添加和紙的質感

使和風氛圍更有層次。

就能增加高級感與溫度，

鋪上和紙的材質，

**1.** 以半透明的手法重疊文字與插畫，就是讓畫面更自然的重點。

**2.** 搭配淡淡的色彩，襯托和紙的質感。

**3.** 選擇紋路高雅的和紙材質。

---

**Layout:**

**Color:**

C26 M85 Y98 K0
R193 G70 B32

C50 M13 Y37 K0
R138 G186 B169

C77 M59 Y71 K20
R68 G88 B75

**Fonts:**

信州サーモン

VDL V 7明朝 / B

Duos Round Pro / Regular

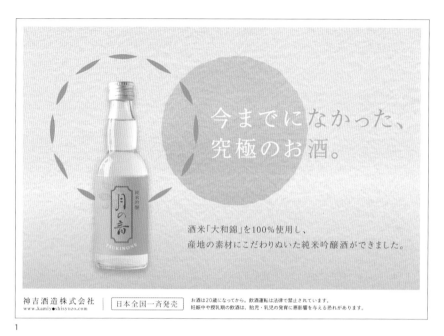

1

2　　　　　　　　　　　3

1. 使用半透明的漸層，表現水潤感。　2. 將圖案印刷在有毛邊的手工和紙上。
3. 粗糙的紙張邊緣可以營造溫度與手工感。

充分的留白能活用和紙的特色，即使元素較少也不會顯得空洞。

【 POINT 】

印章或版畫等帶著粗糙紋路的文字或插畫
十分適合搭配和紙。
重點在於做出手工書寫或印刷的效果。

# 11 　神社的觀光宣傳廣告

柔和 ＝ SOFT

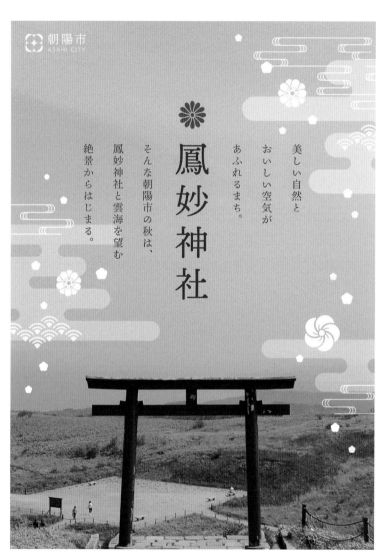

在風景照上重疊霧氣與風的花紋，創造一幅充滿悠閒情調的景色。

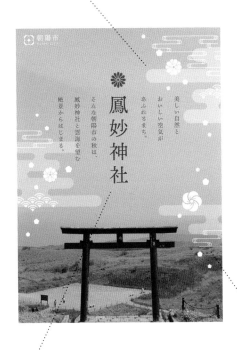

# 霧氣是經典的和風裝飾

日本傳統的自然花紋包括

工字形霧氣、流水紋與波形紋等等，[*]

是一種便於表現和風氛圍的萬能裝飾。

**1.** 重疊工字形霧氣、青海波與花朵，呈現華麗的效果。

**2.** 將文案放在裝飾的中央，就能凸顯優美的句子。

**3.** 花紋的位置也能製造流向，達到引導視線的目的。

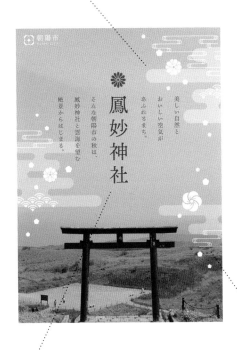

柔和 = SOFT

---

**Layout:**

**Color:**

C44 M3 Y13 K0
R151 G208 B221

C62 M55 Y58 K25
R98 G94 B86

C7 M5 Y29 K0
R241 G237 B196

**Fonts:**

# 鳳妙神社

貂明朝テキスト / Regular

[*]以日文片假名「エ」的形狀設計之花紋

# NG

## 霧氣過於搶眼

■ ■ ■ ■

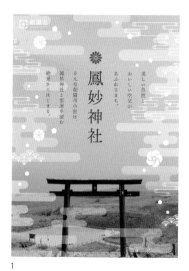

1

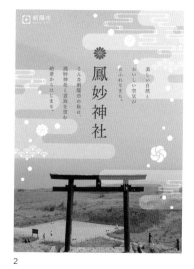

2

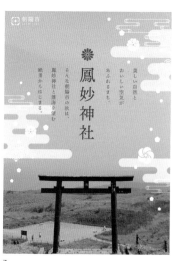

3

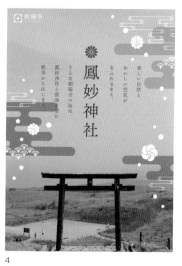

4

1. 霧氣太多。　2. 霧氣太大。　3. 霧氣太濃。　4. 七彩的霧氣顯得喧賓奪主。

# OK

## 低調地凸顯和風氛圍

1

2

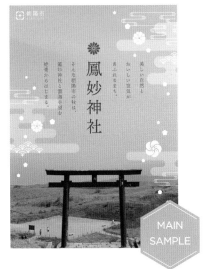

【 POINT 】

霧氣、雲朵、水流等花紋
可以表現無形的大自然，
低調地使用，避免過於搶眼，
就是營造高雅和風的關鍵。

1. 使用青海波與霧氣的花紋，提升城堡的格調。　2. 將照片編排在雲朵之間。

柔和 ＝ SOFT

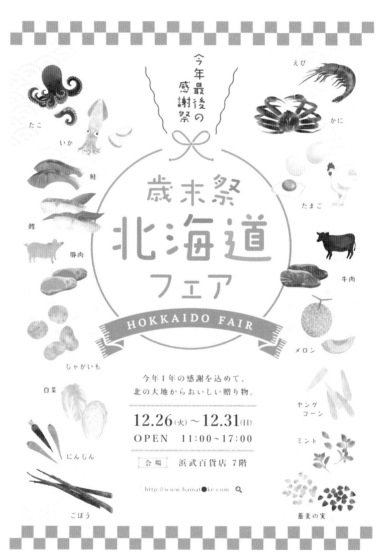

田園風的手繪插畫非常適合當地名產與觀光勝地的廣告。

# 帶有溫度的插畫

水彩、版畫、色鉛筆等帶有溫度的插畫能為作品賦予親切感與柔和感。

**1.** 在標題周圍編排許多小型插畫，表達豐富的感覺。

**2.** 配合插畫，使用柔和的顏色來設計標題，製造統一感。

**3.** 加上該地區的地圖，強調當地特色。

---

**Layout:**

**Color:**

C1 M3 Y10 K0
R254 G249 B235

C11 M15 Y58 K27
R189 G173 B102

C6 M52 Y80 K0
R233 G146 B59

**Fonts:**

北海道
AB-babywalk / Regular

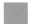

12.26 (金)

游明朝体+36ポかな /
Demibold

《 山ヶ丘電鉄フリーペーパー 》

vol.**3**

# くらしのほん

2023
WINTER

電車1本で行ける!
**日本の絶景穴場スポット**

│ Topic │ 話題の純喫茶に行ってみた

TAKE
FREE

1

米粉パン専門店 湘えちぱん

小倉あん、た〜っぷり。

5月5日〜
販売開始

ふわふわもっちりの
米粉パンにたっぷりの
小倉あんをつめました。
甘くてなつかしの味。

小倉あんぱん
180円(税込)

2

選ばれる

**3**
つのポイント

✛ 添加物不使用
✛ 体にやさしい純正はちみつ
✛ 安心な国産

✛
蘭瀬養蜂園の
愛され続けて80年

**はちみつ**

since 1943

長野県
蘭瀬
養蜂園
since 1943

3

1. 以日本的風景畫作為封面。　2. 筆觸柔和的插畫可以傳達創作者的意念。
3. 用插畫來表現商品，就能營造出不同於照片的柔和印象。

.和歌山の南高梅を使った.

## 自家製梅酒

### - RECIPE -

梅を1粒1粒
きれいに洗って
しっかり
乾かします。

竹串で梅のヘタは
取っておきましょう。
キズが付かないように
丁寧に。

梅と氷砂糖とブランデーを入れて
冷暗所で3ヶ月ほど寝かせたら完成。
梅にしっかり染み渡るように
毎日揺するようにしてください。

おいしい梅シロップの完成！

▷ 動画はこちら　http://www.nank●ume_recipe.com

柔和 ＝ SOFT

傳達食譜之類的步驟時，插畫能用多樣化的視覺手法來呈現歡樂的氛圍。

【 POINT 】

雖然有味道的插畫本身就具備吸引目光的魅力，
但如果太有個性，就會顯得過於搶眼。
重點在於選擇任何人都會感到親切的插畫！

有情調的構圖

我們在設計的時候，都會在無意間使用左右對稱或不對稱的構圖，但其實左右不對稱的構圖是源自於古代日本的藝術文化。日本人自古以來便認為，留白與左右不對稱所構成的流向與缺陷是大自然最原始的模樣，帶有美感。另一方面，古代的西方人認為左右對稱是完美的美麗構圖，而日本也經常將左右對稱的構圖用在神社的鳥居或佛教繪畫等象徵神佛的領域。

在表現手法十分豐富的現代設計中，和風並不侷限於其中一種構圖，但排版方式會大幅改變作品給人的印象。

請依照目的或風格，分別使用適合的構圖。

◆　排版造成的印象差異　◆

左右不對稱

位置與尺寸富有變化，帶著動感的構圖。同時活用留白，就能營造更加靈活的印象。

左右對稱

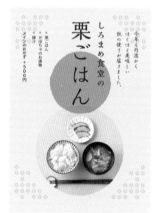

清爽又整齊，帶著潔淨感的構圖。想讓主角具有象徵性、想表現嚴謹的感覺時，這種構圖非常有效。

**日本畫的左右不對稱**

桃山時代後期，由於琳派的出現，人們開始積極使用大膽的左右不對稱構圖。因此這種疏密感極強的構圖，對往後的藝術與設計帶來了相當大的影響。

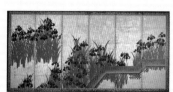

尾形光琳《八橋圖》（大都會藝術博物館）

# 第三章

## 輕快
POP

範例13 ——— 範例19

讓日本文化搖身一變
成為輕快的設計。
在小巧思之中
藏著一點玩心。

# 13 　插花教室的廣告

輕
快
＝
POP

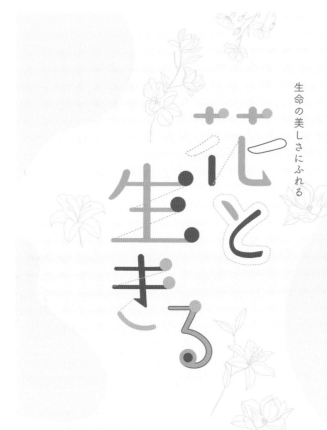

以輕盈柔美的花朵為概念的原創字型標題。

## 自創日文字型

試著用圖形與線條來創作有趣的文字吧。

跳脫日文字型的形狀與概念，

就能做出充滿創意的字型。

**1.** 組合圖形與線條，表現文字。

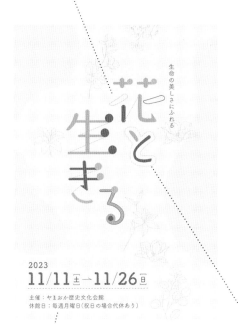

生命の美しさにふれる

花と生きる

2023

11/11[土]—11/26[日]

主催：やまおか歴史文化会館
休館日：毎週月曜日（祝日の場合代休あり）

**2.** 只有標題是自創字型。需要易讀性的部分採用既有字型。

**3.** 選擇類似的色調，使文字具有統一感。

輕快 ＝ POP

---

**Layout:**

**Color:**

C40 M77 Y24 K0
R168 G84 B132

C34 M34 Y11 K0
R179 G169 B196

C0 M18 Y90 K13
R232 G195 B5

**Fonts:**

生命の美しさ

FOT-筑紫B丸ゴシック Std / R

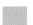
11/11[土]

FOT-筑紫B丸ゴシック Std / B

1

2

3

1. 使用與日本酒有關的圖案所做成的字型。　2. 以細線構成的字型。
3. 為漢字保留縫隙，增添隨興感。

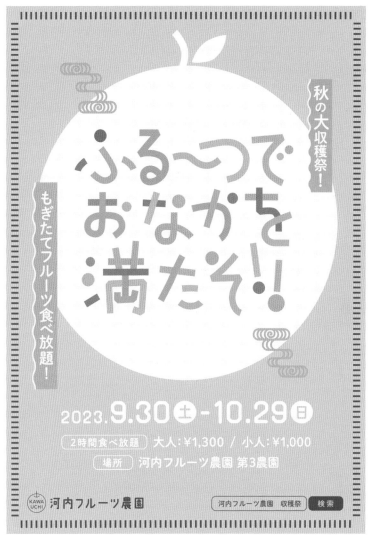

改變每個筆畫的顏色，做出繽紛的文字。

輕快 ＝ POP

【 POINT 】

前提是至少要看得出是什麼字。
在改變文字造型的同時，
也要意識到每一個字的結構是否完整。

# 14 相聲現場表演的海報

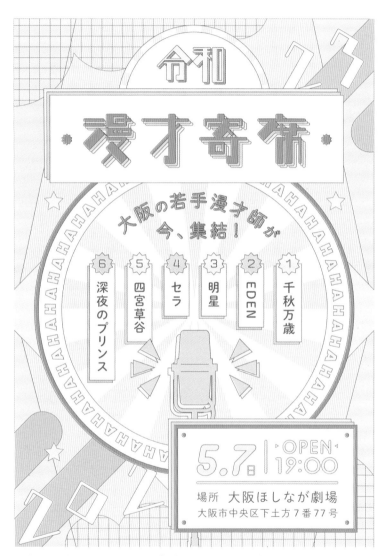

用邊緣的細線與七彩的設計來呈現「相聲」熱鬧又歡樂的氣氛。

**1.** 將有框線的文字挪開並重疊，就能製造奇妙的立體感。

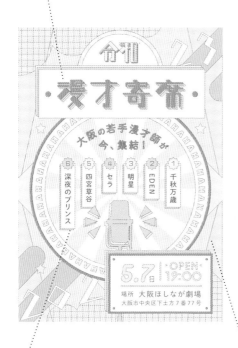

**2.** 外框的造型模仿了老牌相聲的標題招牌。

**3.** 統一使用淺色，就能做出80年代般的夢幻風格。

# 80年代的喜劇風格

為插畫與文字加上邊緣線。

有點懷舊又逗趣，

而且個性十足的復古新流行！

輕快 = POP

---

**Layout:**

**Color:**

C0 M57 Y18 K0
R239 G141 B161

C15 M0 Y30 K0
R226 G238 B197

C39 M0 Y13 K0
R164 G217 B225

C0 M3 Y10 K0
R255 G250 B236

**Fonts:**

漫才寄席

TA-方縱M500 / Regular

**5.7**

BC Alphapipe / Bold Italic

1

2

3

1. 加上圓點與格子狀的圖案，呈現漫畫般的質感。　2. 統一使用少數色彩構成的淡淡漸層。
3. 以鮮豔的色彩與白線，做出帶有時尚感的流行風格。

偏粗的線條可以統一色彩繽紛的插畫,並提升存在感。

【 POINT 】

加上線條,就能使整體的設計更有統一感。
更改色彩與粗細會使作品給人的印象截然不同,
請嘗試各式各樣的搭配吧。

# 15

陶瓷器展的海報

輕快 ＝ POP

象徵傳統工藝品的深藍色加上高彩度的粉紅色，以現代風的配色製造視覺衝擊。

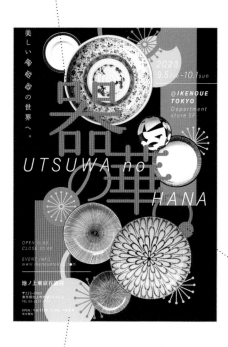

**1.** 組合文字與照片，
編排成帶有動感的構圖。

用色彩製造反差

刻意用鮮豔的顏色來搭配

照片素材與和風主題，

就能設計出令人印象深刻的現代風格。

**3.** 配合照片素材的形狀，
使用圓形等裝飾，
增添流行感。

**2.** 使用多種鮮豔的色彩，
就會給人現代風的印象。

---

**Layout:**

**Color:**

 C52 M43 Y41 K0
R140 G140 B139

 C2 M80 Y15 K0
R230 G83 B137

 C22 M0 Y70 K0
R213 G225 B103

 C100 M100 Y57 K22
R24 G35 B73

**Fonts:**

器 の 華

砧 丸明Fuji StdN / R

UTSUWA

Acumin Pro
SemiCondensed /
Extra Light Italic

# NG

## 配色破壞了商品的風格

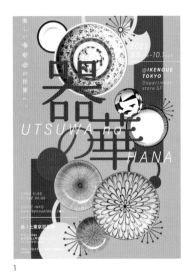

1

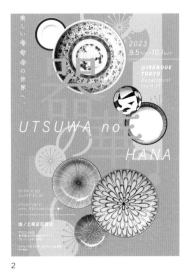

2

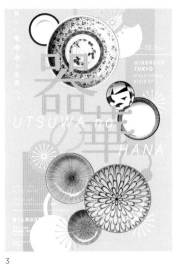

3

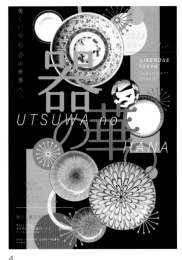

4

1. 儘管使用了和風色調，彩度卻高到有點刺眼。　2. 明度差異太小，顯得單調。
3. 粉彩色系和商品風格不合。　4. 補色搭配不佳，導致互相干擾。

# OK

## 現代風的配色令人印象深刻

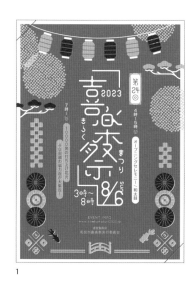

1

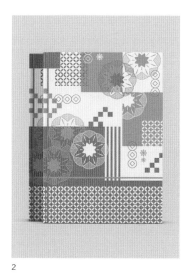

2

【POINT】

若要用和風打動年輕人，就必須在配色方面下工夫。使用符合主題的濁色，再搭配高彩度的顏色，就能讓作品出現整體感。

1. 螢光色系很適合搭配俏皮的和風插畫。
2. 素雅的和風花紋因高彩度的配色而昇華為時髦的設計。

# 日用雜貨的快閃店廣告

輕快 ＝ POP

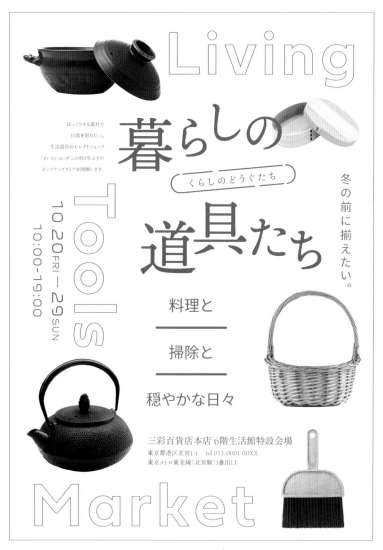

將樸素的商品照片去背並分散在畫面中，也能做出輕快的設計。

**1.** 去背照片的尺寸相近的話，
即使自由編排也能帶出統一感。

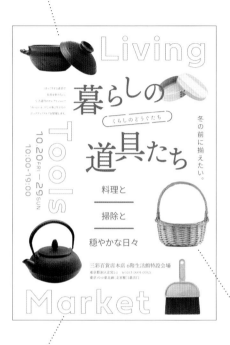

任意編排去背照片

輪廓清晰的去背照片可以編排在
任何地方，超脫框架的排版

正是其魅力所在。

輕快 = POP

**2.** 偏粗的無襯線體做成邊框文字，
看起來比較輕盈。

**3.** 輪廓清晰的去背照片
也能強調存在感。

---

**Layout:**

**Color:**

C60 M60 Y100 K0
R126 G107 B46

C25 M36 Y56 K0
R201 G168 B118

C20 M20 Y20 K80
R73 G67 B66

**Fonts:**

暮らしの道具

貂明朝テキスト / Regular

# Market

Fieldwork /
Geo DemiBold

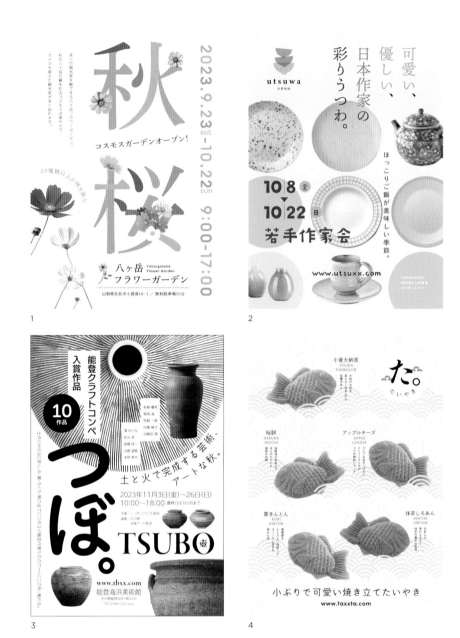

1. 用照片來裝飾文字標題。　2. 編排整齊的版面。
3. 不同大小的照片讓畫面更有衝擊性。　4. 改變方向與角度，製造歡樂的印象。

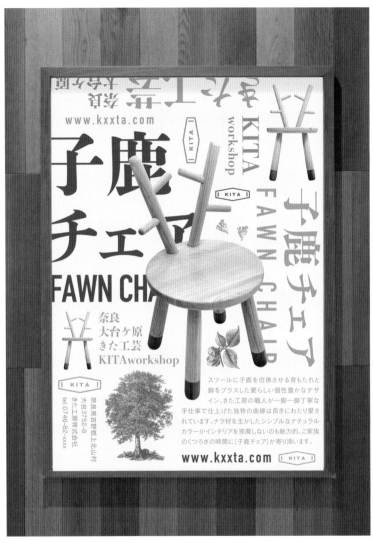

用去背照片與文字隨機排滿畫面，呈現現代風的設計。

【 POINT 】

去背照片在設計上的幅度遠比方形照片更大。
只要巧妙地搭配其他的設計元素，
和風設計一樣可以呈現出輕快的現代風。

地方活動的海報

輕快 ＝ POP

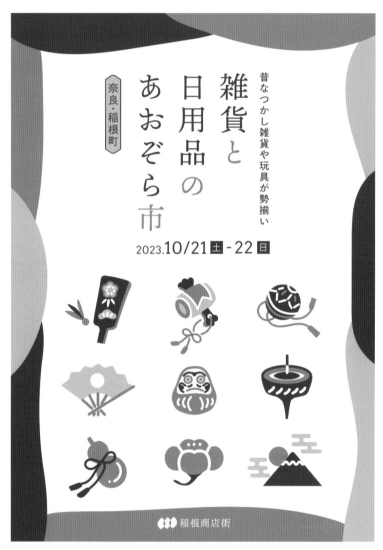

標誌可以直覺地傳達內容，排列多個標誌也能表現內容的豐富度。

将和風元素設計成標誌

即使是容易顯得沉悶的和風元素，

設計成標誌也能化為

俏皮又可愛的模樣。

**1.** 用造型隨興的邊框
表現出柔和且歡樂的氛圍。

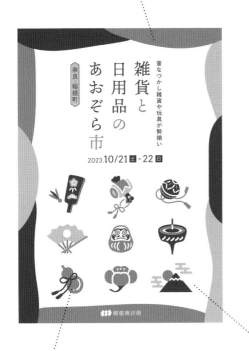

**2.** 將標誌限制在一至三色以內，
比較容易有統一感。

**3.** 以一定間隔排列
就是讓畫面顯得可愛的重點。

---

**Layout:**

**Color:**

C90 M80 Y50 K0
R48 G70 B102

C16 M68 Y56 K0
R212 G110 B95

C8 M30 Y89 K0
R236 G187 B34

**Fonts:**

あおぞら市

貂明朝 / Regular

奈良・稲根町

DNP 秀英角ゴシック銀 Std /
M

1

2

3

1. 以一眼就能分辨不同口味的標誌來表現。 2. 即使有多種色彩與形狀都不同的標誌，排列成圓形也能呈現出統一感。3. 排滿當地名產的標誌，表現熱鬧的畫面。

春夏の「どこ旅」キャンペーン！ ｜ 公式アプリでご予約受付中。

将一部分的標誌改成照片，就能加強視覺上的衝擊！

輕快 ＝ POP

**〖 POINT 〗**

同時使用多個標誌時，
盡量用類似的色彩、形狀、線條粗細來營造統一感，
就是發揮標誌辨識性的重點。

# 18

稻米包裝

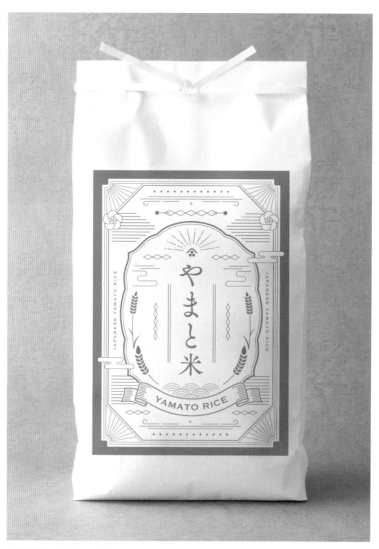

以線條與插畫來表現生長於肥沃土壤的稻米。對稱效果給人高雅的印象。

# 線條與對稱

在日本，左右對稱的構圖讓人聯想到神佛，神聖且特別。

這幅作品使用細膩的線條帶出流行感。

**1.** 單用一種顏色設計，即使元素多也不會顯得雜亂。

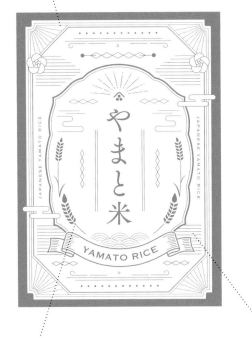

**2.** 大量使用與米有關的元素，構成外框。

**3.** 運用留白與密集、縱向與橫向的對稱，做出四平八穩的版面。

---

**Layout:**

**Color:**

C40 M50 Y70 K0
R169 G134 B87

**Fonts:**

やまと米
筑紫Aヴィンテージ明S Pro R

YAMATO
Copperplate / Regular

# NG

## 粗糙的處理方式

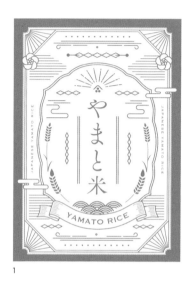

1

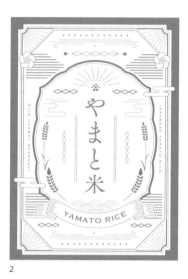

2

3

4

1. 線條太粗，顯得厚重。　2. 線條粗細缺乏統一感。　3. 元素太少而顯得冷清。
4. 些微的位置偏移令人在意。

# OK

## 呈現輕快的統一感

1

2

『 P O I N T 』

即使線條或裝飾等元素偏多，
也可以透過降低色彩數量，
或是使用相同的粗細線條來維持
清爽的畫面。

1. 只以兩色構成也能做出熱鬧的感覺。　2. 加上色塊與花紋，表現歡樂感。

# 19

年末禮品展的DM

輕快 ＝ POP

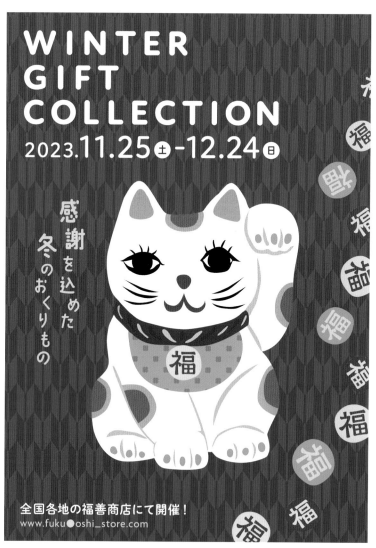

象徵幸運的招財貓，自古以來便是人們熟悉的吉祥物。

带來幸福的吉祥物

日本有許多可以帶來幸福的元素。

節慶場合或是祈求好運的時候，

可以積極使用這些元素裝飾出吉祥的氛圍。

1. 襯托可愛角色的圓體。

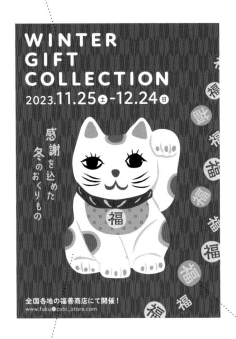

2. 在正中央編排大尺寸的角色，充分表現搶眼與吉祥的感覺。

3. 在樸素的和風花紋上點綴裝飾，使背景更熱鬧。

---

**Layout:**

**Color:**

C100 M75 Y0 K0
R0 G71 B157

C7 M95 Y88 K0
R221 G39 B38

C7 M6 Y86 K0
R244 G228 B42

C0 M0 Y0 K0
R255 G255 B255

**Fonts:**

感謝を込めた
TA-kokoro_no2 / Regular

WINTER
Atten Round New / ExtraBold

1

2

3

1. 將小不倒翁排列得富有節奏感。　2. 組合多種吉祥的象徵，強調討吉利的感覺。
3. 祈求安產並保佑孩子平安長大的可愛玩具「犬張子」。

現代に寄り添うデザインを。

風呂敷 **SHIKI**

www.furo_shoki.com

據說舞獅可以吃掉邪氣，透過咬人頭的方式來保佑民眾。

輕快 = POP

有臉的吉祥象徵很可愛，也具有吸引目光的作用。
了解各種角色象徵的意義與願望，
就能做出既有說服力又吉利的設計。

吉
祥
的
象
徵

日本人自古以來便相當重視趨吉避凶的習俗。

不只是祭典或喜慶的日子，為了祈求日常生活中也能發生好事，人們會裝飾或穿戴吉祥的象徵，享受每天的生活。

吉祥的元素與和風設計非常搭配。請了解各種象徵的意義，做出令人喜愛的吉祥設計吧。

**01 ／ 鶴龜**

正如「千年鶴，萬年龜」的諺語，由於牠們的壽命長，因此被視為代表「長壽」的吉祥象徵。鶴代表夫妻情深，而龜代表吉祥的徵兆。

**02 ／ 松竹梅**

松樹到了冬天也不會落葉，所以代表「長壽」、「健康」；竹子在冬天也會發新芽，所以代表「子孫滿堂」；梅花可以克服寒冬並盛開，所以代表「繁榮」、「高潔」；每一種植物都各有不同的意義。

**03 ／ 鯛魚**

日文中「可喜可賀」與「鯛魚」發音相近，自古以來便是人們熟悉的吉祥象徵。為了祝福孩子一輩子不愁餓肚子，也會使用在彌月儀式中。在食物中屬於最具代表性的吉祥象徵。

**04 ／ 招財貓**

祈求「生意興隆」的吉祥象徵。舉起右手就是代表「財運」的公貓，舉起左手就是代表「門庭若市」的母貓。除此之外，紅色、白色、金色分別代表不同的好運。

**05 ／ 扇子**

扇子的末端逐漸擴張的形狀代表「繁榮」，帶有吉祥的涵義，所以又稱「末廣」。這種吉祥象徵會使用在成年禮、七五三、新年等各式各樣的節慶中。

**06 ／ 不倒翁**

這種吉祥象徵源自於菩提達摩的坐禪姿勢。不倒翁象徵「闔家平安」、「無病無災」等等，可以防止疾病或災難。不同的顏色代表不同的意義，紅色具有驅邪的作用。

# 第四章

KAWAII

# 可愛

範例20 ——— 範例25

優雅端莊
又惹人憐愛。
令人心動的
可愛現代和風。

女兒節的活動海報

可愛 ＝ KAWAII

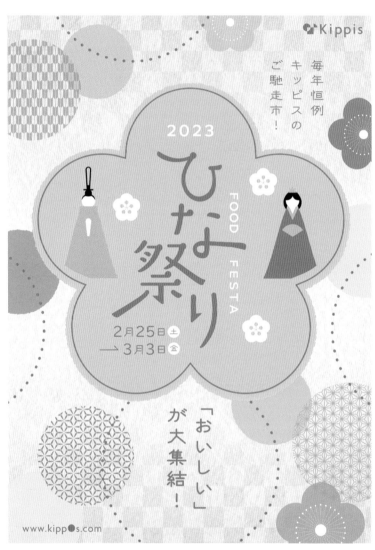

使用彩度偏低的粉紅色，就能將和風設計呈現得很可愛。

宣告春天來臨的粉紅色

粉紅色給人華麗且幸福的感覺。

試著做出輕快的設計，

預告晴朗春日的來臨吧。

可愛 ＝ KAWAII

**1.** 使用許多桃花圖案與和風花紋，
呈現春天百花盛開的樣子。

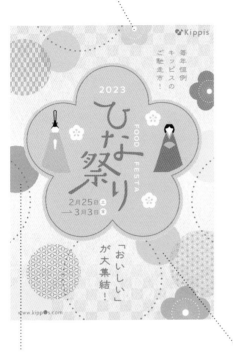

**2.** 稍帶黃色調的粉紅色
非常適合表現春天。

**3.** 用黃綠色搭配粉紅色，
就能呈現日本的春日風情。

---

**Layout:**

**Color:**

C5 M30 Y15 K0
R239 G195 B197

C15 M71 Y20 K0
R213 G104 B142

C25 M2 Y44 K7
R195 G214 B158

**Fonts:**

AB-mayuminwalk /
Regular

Co Headline / Regular

# NG

## 沒有春日感的粉紅色

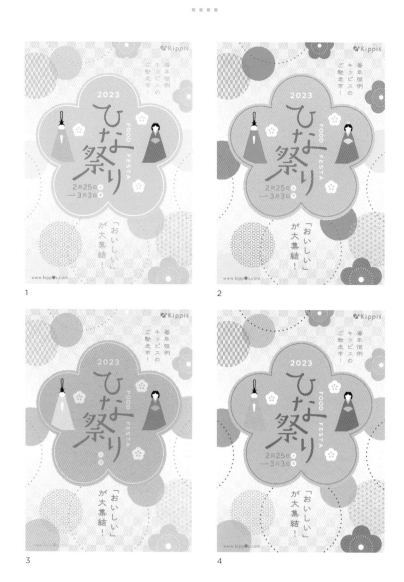

1. 粉紅色的面積太少。　2. 綠色的彩度過高，沒有春天的感覺。
3. 因彩度太低而顯得沉悶。　4. 過於偏藍的粉紅色沒有春之感。

# OK

## 溫暖的淡粉紅色適合春天

1

2

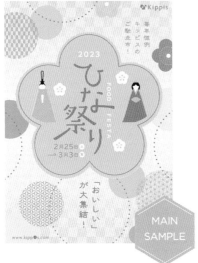

【 POINT 】

粉紅色與花朵的組合
正代表春天。
採用半透明的設計或是搭配其他顏色，
也能展現春天的氣息。

1. 以漸層與半透明的設計來表現春風。　2. 櫻花也是表現春天所不可或缺的元素。

## 和服褲裙出租廣告

可愛 ＝ KAWAII

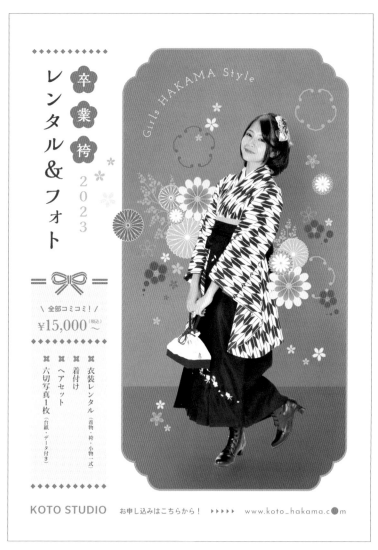

在女孩的背景處編排繽紛的花朵圖案，呈現復古的少女感。

**1.** 在女孩的背景處編排
和服花紋般的花朵圖案。

**2.** 用符合復古風格的外框
切割照片。

**3.** 稍微蓋過照片或是超出外框，
就能呈現立體感。

人比花嬌

以少女漫畫般的技巧，
在背後或四周散布花朵，
襯托楚楚可憐的女孩。

可愛 ＝ KAWAII

---

**Layout:**

**Color:**

C4 M62 Y25 K4
R227 G124 B142

C0 M7 Y31 K0
R255 G240 B191

C48 M4 Y18 K0
R139 G202 B211

C50 M45 Y0 K67
R65 G61 B93

**Fonts:**

卒業袴

A-OTF 解ミン 宙 Std / B

HAKAMA

Josefin Slab / Regular

# NG

## 缺乏華麗感

可愛 ＝ KAWAII

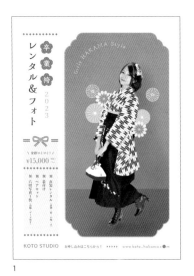

1

2

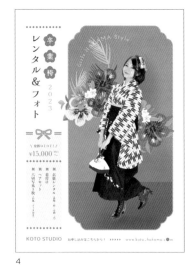

3

4

1. 花朵的種類與數量太少，給人冷清的印象。　2. 過度遮蓋人物。
3. 搭配筆觸不同的插畫。　4. 扶桑花與和風設計不搭調。

# OK

## 用花朵呈現可愛的風格

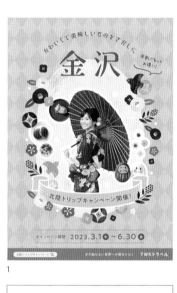

1

2

**POINT**

要使作品散發自然的可愛氣息，重點是考量花朵所襯托的女性氣質，並配合想要表現的風格，選擇適當的花朵素材。

MAIN
SAMPLE

1. 以花朵構成外框，包圍照片。　2. 半透明的白色或淺色容易與照片融為一體。

# 22

## 和風飾品展的海報

可愛　＝　KAWAII

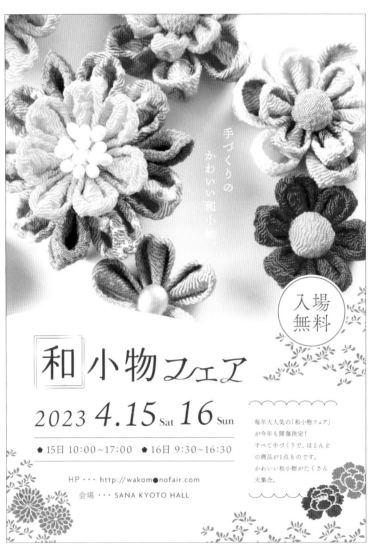

大膽使用特寫的照片，做出繽紛又華麗的版面。

**少女的和風飾品**

光是用精巧繽紛的雜貨或和菓子

作為主要照片，

就能傳達可愛的和風魅力。

**1.** 以色彩鮮豔的布花照片
作為主視覺。

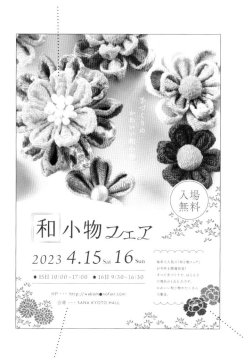

**2.** 文字統一使用
配合照片的紅色。

**3.** 使用和服花紋作為裝飾，
配合照片的風格。

---

**Layout:**

**Color:**

| | |
|---|---|
| ■ | C0 M92 Y87 K0<br>R231 G49 B37 |
| ■ | C2 M14 Y93 K0<br>R252 G218 B0 |
| □ | C0 M0 Y4 K2<br>R253 G252 B246 |

**Fonts:**

# 和小物

砧 丸明Fuji StdN / R

*4.15*

貂明朝 / Italic

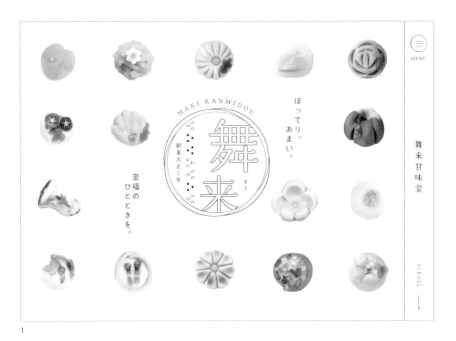

1

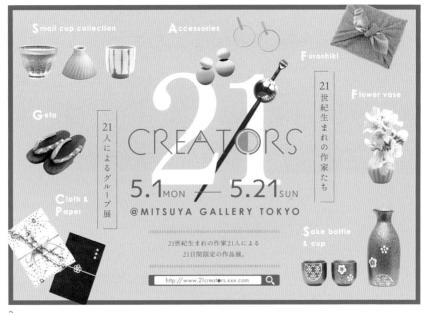

2

1. 光是以等間隔排列和菓子的去背照片，就顯得很可愛。
2. 將去背照片編排在各處，營造熱鬧的氛圍。

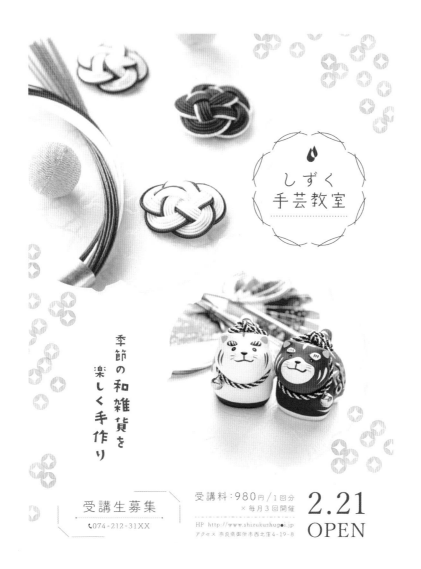

しずく
手芸教室

季節の和雑貨を楽しく手作り

受講生募集
☎074-212-31XX

受講料：980円/1回分
× 毎月3回開催
HP http://www.shizukushugei.jp
アクセス 奈良県御所市西北窪4-19-8

2.21
OPEN

在拍攝照片時用背景與配件搭配出適當的造型，就能一口氣加強飾品的魅力。

【 POINT 】

自然地搭配適合照片氛圍的裝飾，
就能打造更加可愛的風格。
建議使用具有共通點的形狀或色彩。

範例

# 23 青年旅舍的廣告

可愛 ＝ KAWAII

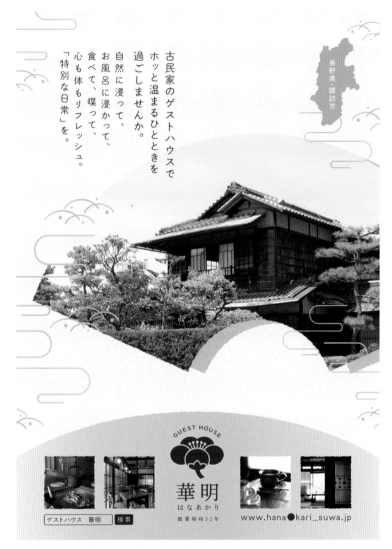

古民家のゲストハウスで
ホッと温まるひとときを
過ごしませんか。
自然に浸って、
お風呂に浸かって、
食べて、喋って、
心も体もリフレッシュ。
「特別な日常」を。

長野県·諏訪市

GUEST HOUSE

華明
はなあかり
創業昭和52年

ゲストハウス　華明　検索

www.hana●kari_suwa.jp

光是用扇形圖案來裁切照片，就能做出帶有強烈和風的設計。

以和風圖案裁切照片

不使用方形照片，
改用和風圖案來裁切主要的照片，
就能做出富有變化的設計。

**1.** 在裝飾上使用照片中也有的顏色，
就能提高統一感。

**2.** 使用淡淡的漸層
製造輕盈感。

**3.** 以扇形圖案來
裁切照片。

可愛 ＝ KAWAII

---

**Layout:**

**Color:**

C3 M30 Y22 K0
R243 G196 B186

C48 M15 Y81 K0
R150 G180 B80

C67 M76 Y77 K43
R76 G52 B45

**Fonts:**

華 明

貂明朝テキスト / Regular

古民家の

砧 丸丸ゴシックCLr StdN / R

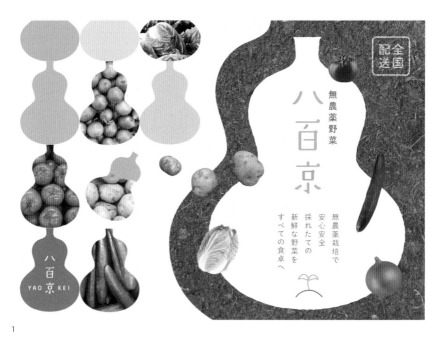

1

2

3

可愛 ＝ KAWAII

1. 在一部分的圖案中編排照片。標題部分也統一使用同樣的形狀。
2. 將文字集中成茶杯的形狀。　3. 使用和風外框來裝飾裁切過的照片。

用櫻花的形狀來裁切多張照片。由於照片的色彩很類似，所以具有統一感。

【 POINT 】

想表達多樣的種類與熱鬧的氣氛時，
組合並裁切多張照片
就能做出華麗卻又精簡的畫面。

# 24

## 冬季特賣的海報

可愛 ＝ KAWAII

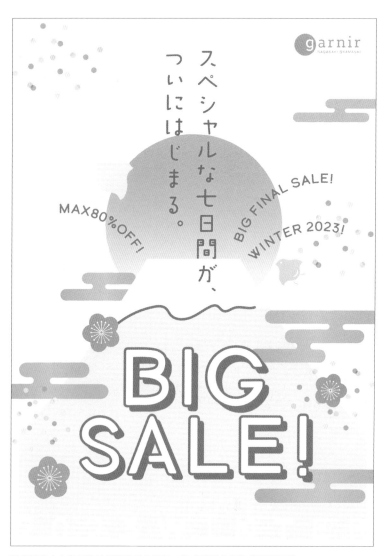

即使是富士山與元旦日出等熟悉的風景，做成粉彩色調也能變得可愛。

# 可愛的富士山

將日本的象徵——富士山

設計成俏皮的形狀與色彩，

也能變得更加可愛且有親切感。

**1.** 用條紋背景
呈現時下流行的隨興感。

**3.** 使用用梅花與
五顏六色的圓點裝飾，
進一步襯托富士山。

**2.** 搭配圓潤的字型，
使整體維持可愛的風格。

---

**Layout:**

**Color:**

C27 M0 Y0 K0
R194 G230 B250

C0 M40 Y11 K0
R244 G178 B192

C2 M2 Y31 K0
R253 G247 B195

**Fonts:**

# SALE!
Pomeranian / Regular

スペシャルな
AB-babywalk / Regular

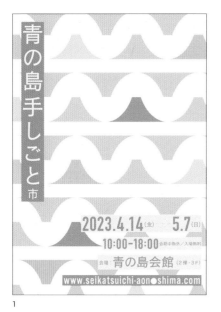

1

2

3

4

1. 使用線條與色塊，將富士山的輪廓畫成花紋。　2. 在包裝的重點處使用上下對稱的富士山。
3. 包含富士山的LOGO很有日本的特色。 4. 用刨冰來表現富士山。

幸せおひとつ、お土産に。

http://www.numerosigift.co.jp

ヌメロージ　検索

numerosi
贈り物が、きっと見つかる。

為富士山加上編繩，做成伴手禮的風格。只有富士山使用不同的顏色，可以提升存在感。

〖 POINT 〗

很適合淡藍色系的富士山
配上同樣很淡的粉紅色，或是不會太深的紅色與黃色等顏色，
就能呈現有統一感的可愛色調。

# 25　和風咖啡廳的開幕海報

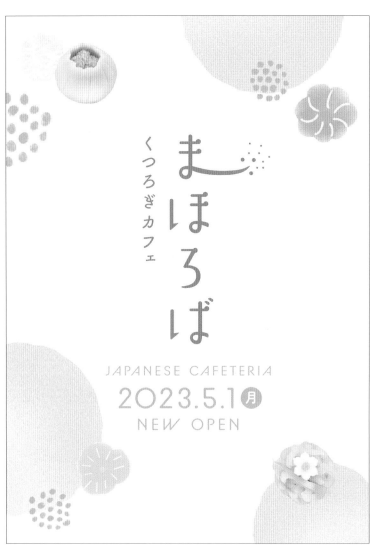

在四個角落加上一點裝飾，就能做出低調且優雅的版面。

# 稍微點綴

不使用華美的裝飾，
而是低調地點綴，
以留白與空隙營造可愛的格調。

**1.** 點綴符合和菓子意象的可愛圖形。

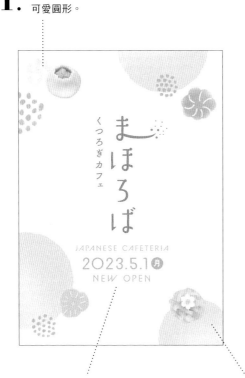

**2.** 圓潤的字型與可愛的裝飾十分契合。

**3.** 裝飾統一使用淺色調，呈現不會過於搶眼的高雅風格。

---

**Layout:**

**Color:**

C18 M57 Y17 K0
R208 G133 B161

C2 M15 Y25 K0
R249 G226 B196

C4 M0 Y9 K0
R249 G251 B239

**Fonts:**

AB-mayuminwalk / Regular

BC Alphapipe / Regular

# NG

## 因裝飾太過花俏而缺乏高雅感

▪ ▪ ▪ ▪

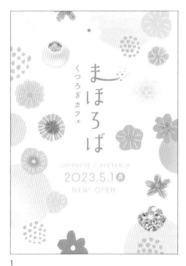

1

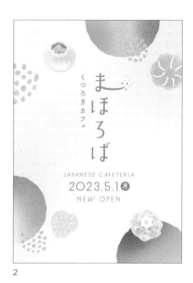

2

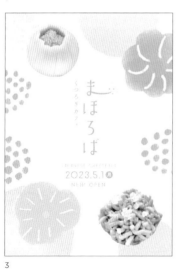

3

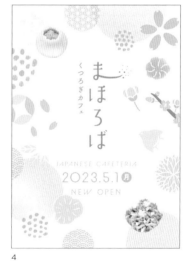

4

1. 裝飾過多，顯得很雜亂。　2. 色調不合。
3. 裝飾太大，過於搶眼。　4. 裝飾的種類過多。

# OK

## 低調且高雅

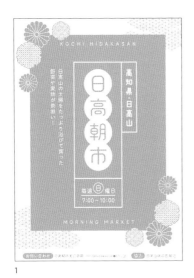

1

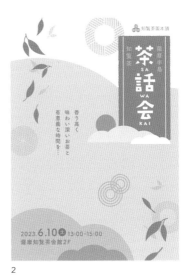

2

『 POINT 』

在裝飾周圍充分留白，
就能不著痕跡地強調
裝飾的飄浮感與存在感。

1. 在四方形的外框上裝飾花紋，去除死板的感覺。
2. 稍微點綴一點葉子，表現飄落的模樣。

書法是日本的傳統藝術。書法文化源自於中國，由於毛筆在全世界都是很罕見的書寫工具，因此運用在設計中，就能發揮強烈的和風特質。

毛筆字的魅力在於豪放筆觸中的柔美與細膩。既有的毛筆字型能夠輕鬆表現書法的優美，而且也容易搭配，建議各位積極採用。如果想融入更多趣味或意念，也有配合設計來創作毛筆字的服務，或可以參考提供書法文字素材的網站，請活用這些資源，試著挑戰充滿原創性的和風表現手法。

### ◆ 書法文字帶來的效果

### 01 ／ 沉穩的高級感

即使是既有字型，光是將黑體改成毛筆字型，就能呈現出素雅的高級感與和風氛圍。

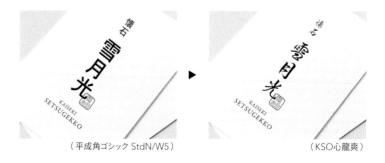

（平成角ゴシック StdN/W5）　（KSO心龍爽）

### 02 ／ 強韌與堅持

明體也能表現強韌的感覺，但使用更符合主題的毛筆字素材，就能設計出更加深奧且帶有堅定意念的感覺。

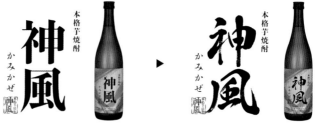

（AB味明-秀V/EB）　（使用AdobeStock素材）

第五章

STYLISH

洗鍊

範例26 ——— 範例31

正如江戶人般，
充滿氣勢。
又帶有一點知性，
精美且巧妙的設計。

洗鍊 ＝ STYLISH

GANTAN

謹賀

新年

今年もよろしくお願いいたします

2023

第一百貨店

大太陽的設計象徵喜氣。簡約的構圖令人印象深刻。

使用紅色太陽

以紅色太陽為設計的重點。

這麼做可以直接表現日本風情，

給人十分深刻的印象。

**1.** 在版面中心編排大型的紅色太陽。

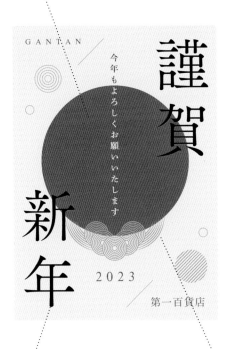

**2.** 將標題編排在對角，強調紅色太陽。

**3.** 搭配繩結風的裝飾，增添喜慶感。

---

**Layout:**

**Color:**

 C0 M90 Y70 K0
R232 G56 B61

 C35 M35 Y65 K0
R181 G162 B102

 C5 M10 Y30 K0
R245 G231 B190

**Fonts:**

# 謹賀新年

FOT-筑紫Aオールド明朝
Pr6N / R

# 第一百貨店

DNP秀英明朝 Pr6 / M

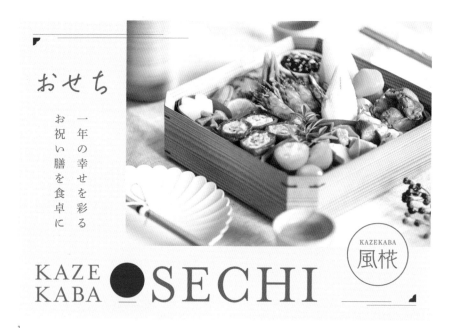

おせち

一年の幸せを彩る
お祝い膳を食卓に

KAZEKABA
風楸

KAZE
KABA ● SECHI

1

HIGH
BRIDGE

SNEAKERS

https://www.highbridgexxx.jp

YAMATO

2

● 月光美術館・特別展

漆と器

2023.
10月1日[日]→10日[火]
月光美術館 2Fホール

入場料無料
https://urushitoutsuwaxxx.com

3

1. 將一部分的文字改成紅色太陽。　2. 重疊兩個紅色太陽。
3. 重疊文字與紅色太陽，做出帶著強烈和風的標題。

組合照片與紅色太陽，就能使照片給人的印象更加深刻。

〖　POINT　〗

造型簡約的紅色太陽在任何人眼中都很醒目。
建議使用對比強烈的配色或構圖，
凸顯紅色太陽的存在。

# 27 釀酒廠的商品海報

洗鍊 ＝ STYLISH

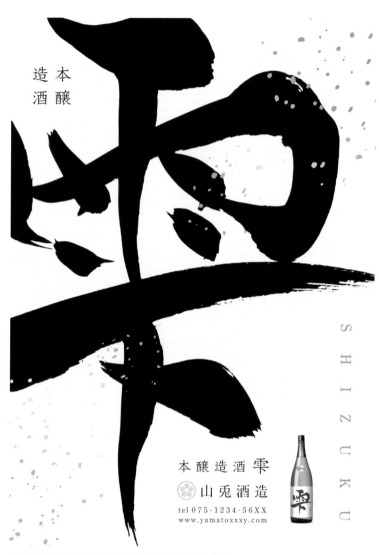

本醸造
造酒

本醸造酒雫
山兎酒造
tel 075-1234-56XX
www.yamatoxxxy.com

S H I Z U K U

大膽地編排書法字，用整個畫面呈現強而有力的感覺。

以書法字做出高質感的設計

豪放的書法字
適合搭配氣勢十足的構圖，
凸顯其特色與存在感。

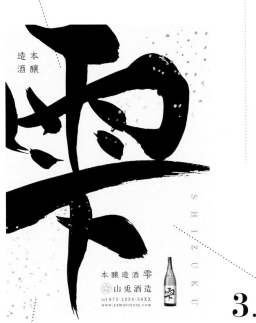

1. 大膽編排書法字，甚至超出版面。

本醸造酒

3. 留白可以保留粗糙筆跡的餘韻。

2. 金箔裝飾不只能呈現高級感，也具有增添動態的作用。

Layout:

Color:

| | |
|---|---|
| ■ | C0 M0 Y0 K100<br>R0 G0 B0 |
| ▨ | C35 M35 Y65 K0<br>R181 G162 B102 |
| □ | C3 M0 Y0 K7<br>R239 G242 B244 |

Fonts:

本醸造酒
FOT-ユトリロ Pro / M

山兎酒造
A-OTF A1明朝 Std / Bold

# NG

## 沒有活用書法字的優點

洗鍊 ＝ STYLISH

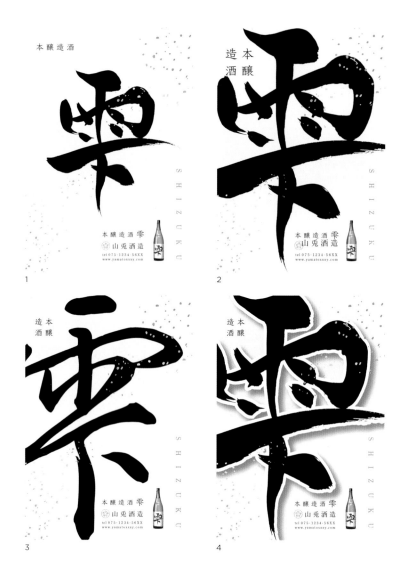

1. 尺寸小得太過保守。　2. 緊貼版面的邊緣與文字資訊。
3. 書法字型的選擇不適合。　4. 多餘的修飾。

# OK

## 書法字很有存在感

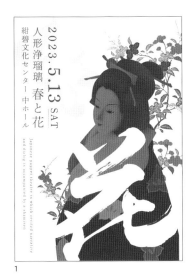

1

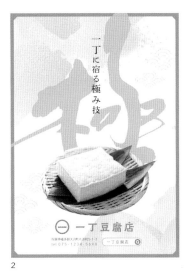

2

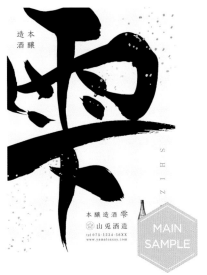

【POINT】

設計感很強的書法字
本身就是能擔任主角的元素。
果斷地將文字放大，
就能善用書法字的優點。

1. 重疊在人（人偶）身上。　2. 將書法字編排在背景處。

冬季草鞋的商品海報

洗鍊 ＝ STYLISH

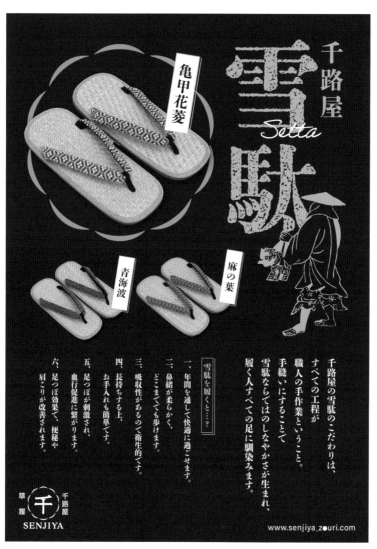

用深藍色填滿背景，設計出富有深度與質感的版面。

以脫俗的深藍表現男子氣概

使用自古以來便深受日本人喜愛，

代表傳統與知性的深藍色，

挑戰俐落又豪邁的設計吧。

**1.** 用手寫體作為點綴，帶出時髦的感覺。

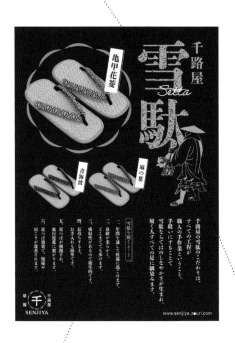

**2.** 用淺色來搭配文字，就能保持易讀性，同時增添變化。

**3.** 在設計的重點處編排浮世繪的插畫。

---

**Layout:**

**Color:**

C96 M92 Y54 K29
R25 G40 B73

C22 M31 Y60 K0
R207 G177 B113

**Fonts:**

雪駄

DNP 秀英初号明朝 Std / Hv

SENJIYA

AdornS Serif / Regular

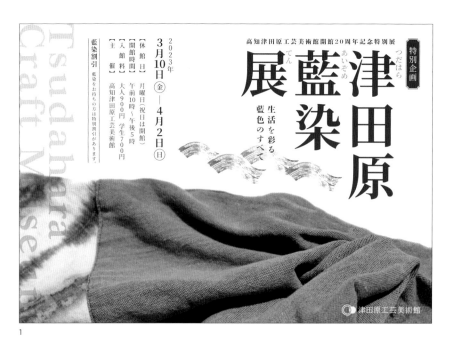

特別企画

高知津田原工芸美術館開館20周年記念特別展

津田原藍染展

生活を彩る藍色のすべて

2023年 3月10日（金）— 4月2日（日）

【休館日】日　月曜日（祝日は開館）
【開館時間】午前10時～午後5時
【入館料】大人900円　学生700円
【主催】高知津田原工芸美術館

藍染割引　藍染をおもちの方は特別割引があります。

Tsudahara Craft Museum

津田原工芸美術館

1

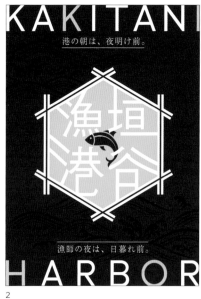

2

3

1. 搭配深藍色的照片。　2. 使用黃色當作重點色。　3. 在白底上編排深藍色的圖形。

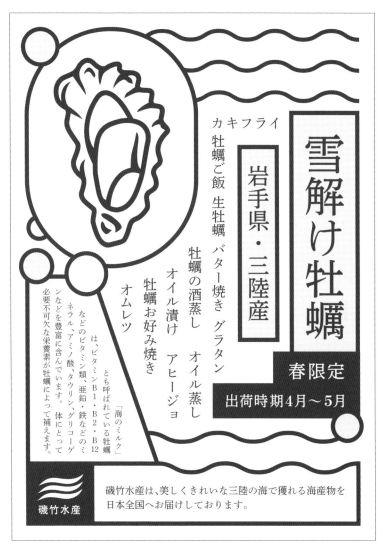

使用深藍色的粗線與圖形，編排出富有變化的現代風版面。

【 POINT 】

以深藍色為主要色彩的時候，
使用黃色或紅色作為重點色，或是巧妙運用白色，
會比較容易在沉穩與隨興之間取得平衡。

# 29 　　快閃店的DM

洗鍊 ＝ STYLISH

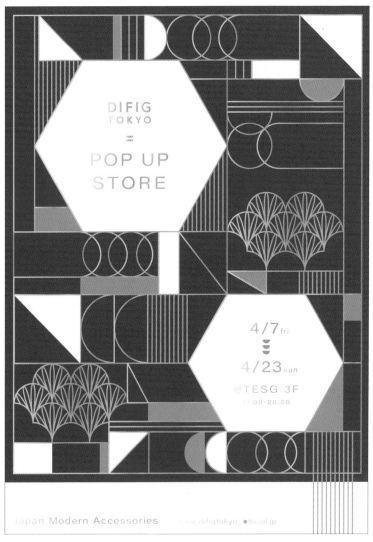

組合線條與色塊的物件，即使是單純的圖形也能設計得很洗鍊。

# 幾何學的工藝

規律排列的圖形

與日本的傳統工藝有異曲同工之妙。

請欣賞現代的和風幾何學設計。

**1.** 組合單純的圖形與線條的現代風設計。

**2.** 在一部分範圍加上以線條構成的和風花紋，就能呈現出時髦的風格。

**3.** 在圖形中編排文字資訊，可以避免破壞畫面。

洗鍊 ＝ STYLISH

---

**Layout:**

**Color:**

C42 M17 Y0 K77
R55 G70 B87

C44 M34 Y0 K22
R132 G138 B178

C10 M18 Y100 K12
R218 G189 B0

**Fonts:**

# POP UP

Acumin Pro Wide / Regular

# DIFIG

Europa-Bold / Bold

1

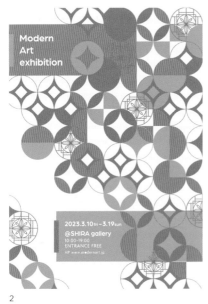

2

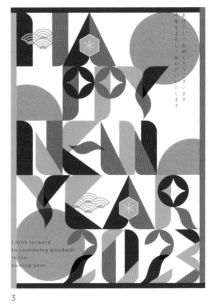

3

1. 以鋪磚的方式排列圖形。　2. 將七寶花紋改編成幾何學圖案，填滿畫面。
3. 以幾何學圖案來設計文字。

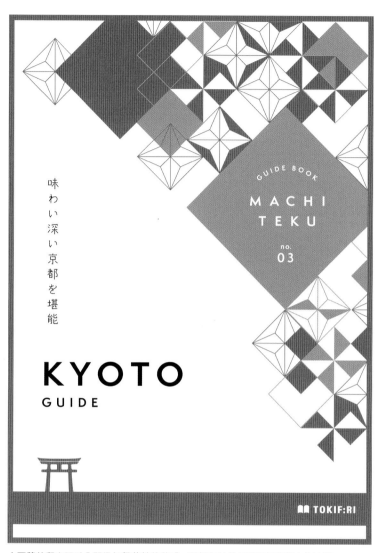

大面積的留白可以凸顯幾何學花紋的美感。關鍵在於幾何學花紋與留白的比例。

【 POINT 】

規律的幾何學花紋就像精美的寄木工藝，
散發著日本人特有的嚴謹氣質。
仔細地排列出精準的圖案，便能提高完成度。

和服店的成年禮海報

洗鍊 ＝ STYLISH

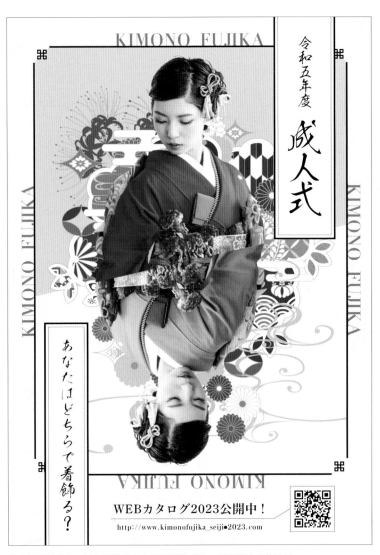

使用相同的照片，以上下對稱但色彩不同的手法，做出對比式的設計。

# 反轉成對

反轉或是相對的排版技巧。
對稱的兩者會互相襯托，
給人緊張感與深刻的印象。

**1.** 背景色也像照片一樣區分顏色，就能加強對稱感。

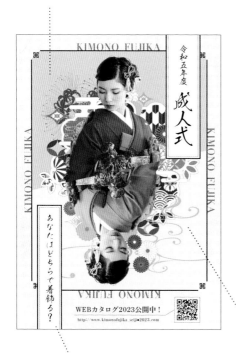

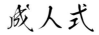

**2.** 將裝飾降到最低限度，使目光集中在主視覺。

**3.** 上下反轉的設計，為畫面帶來緊張感。

**Layout:**

**Color:**

C2 M24 Y27 K0
R247 G208 B183

C4 M4 Y37 K0
R249 G241 B180

C0 M0 Y0 K100
R0 G0 B0

**Fonts:**

成人式
KSO心龍爽 / Regular

KIMONO
AB味明-�secV / EB

# NG

## 沒有活用對稱的優點

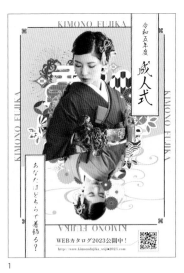

1

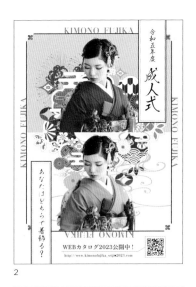

2

3

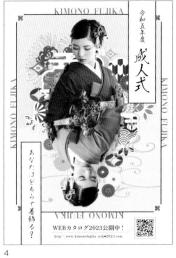

4

1. 兩者的尺寸有差距，看起來不像相同的照片。　2. 只是排列照片，給人單調的印象。
3. 因為色調差異，其中一方過於搶眼。　4. 色彩差異太小，看起來不像兩種版本。

# OK

## 對稱的設計具有意義

1

2

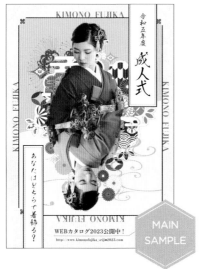

【 POINT 】

有兩個元素的時候，
不要單純地並列，
而是刻意編排成對稱的造型。
光是如此就能做出
耐人尋味的設計。

1. 以左右對稱的相對構圖製造安定感的設計。
2. 在中央反轉的設計可以呈現雙面性。

# 31 音樂會的宣傳海報

洗鍊 ＝ STYLISH

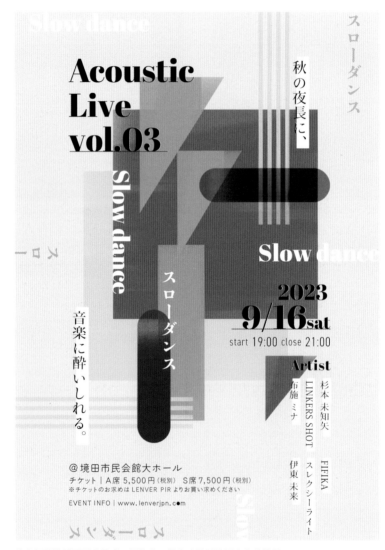

將多個單純的圖形重疊成一個物件，做出時髦且強而有力的構圖。

**1.** 將大小不一的圖形重疊並組合，做出動感。

以線條與圖形營造藝術感

大膽地組合單純的圖形，就能做出琳派般充滿氣勢且令人印象深刻的設計。

**2.** 在文案下方編排色塊，強調訊息。

**3.** 將日文與英文散布在背景中，加深觀者對音樂會標題的印象。

---

**Layout:**

**Color:**

C28 M78 Y60 K0
R189 G85 B85

C22 M8 Y42 K0
R210 G218 B165

C46 M35 Y33 K0
R153 G157 B159

C13 M11 Y13 K0
R227 G225 B220

**Fonts:**

# Acoustic

Abril Fatface / Regular

## スローダンス

DNP 秀英初号明朝 Std / Hv

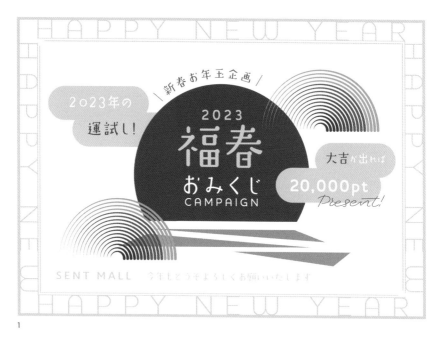

1

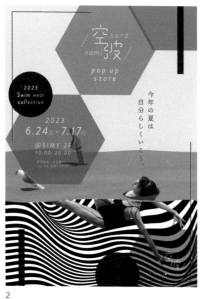

2

3

1. 用圖形表現風景。　2. 搭配照片。　3. 用圖形來設計和風符號。

單用圓形構成。即使是單純的造型，減少用色並組合文字，也能呈現出複雜的畫面。

[[ POINT ]]

圓形、方形、三角形等簡約的圖形相當適合搭配漢字。
請留意大小與疏密的變化，
試著設計出新潮的構圖吧。

在現代，日本的傳統花紋不只會使用在和服上，在平面設計、室內設計與建築等領域，都是表現和風所不可或缺的元素。

有些花紋早在平安時代就存在，江戶時代也誕生了許多人們所熟悉的花紋。將日本特有的自然與文化融入幾何學與圖案，設計而成的美麗和風花紋，全都有各自代表的意義與祈願。這裡將從最具代表性的花紋中挑出特別適合使用在設計中的種類，加以介紹。

### 01 / 麻葉花紋

由於大麻的成長速度非常快，而且會不斷筆直朝上生長，因此這種花紋可以用來祈求孩子健健康康地長大。除此之外，它也帶有驅邪的意義，所以經常使用在襁褓上。

### 02 / 青海波花紋

無邊無際的平穩波浪代表大海的恩惠，其中包含祈求生活能過得幸福又平安的願望。這種描繪吉祥景物的圖案，又稱「吉祥圖案」。

### 03 / 市松花紋

由於江戶時代中期有一位名叫佐野川市松的歌舞伎演員會穿著這種花紋的和服，因此得名。因為這種花紋可以不斷延伸，所以也包含了繁榮的意義。

### 04 / 鮫小紋

過去，人們曾相信鯊魚（鮫）的皮比任何皮革都還要厚實且堅硬，所以會將這種細小的圖案比喻為鎧甲，賦予除厄與驅邪的意義。任何布料都可以使用這種花紋，以消除邪氣並保護內容物。

### 05 / 鹿子花紋

人們相信鹿是「神的使者」，牠們的生命力與繁殖力都非常強，所以帶有「子孫滿堂」的意義。因為看似小鹿的斑點而得名，主要使用在和服上。

### 06 / 七寶紋

代表金、銀、水晶、琉璃、瑪瑙、珊瑚、硨磲等七種寶物的花紋。圓形不斷延續的這種花紋，帶有「圓滿」、「諧調」、「緣分」等意義。

# 第六章

## BEAUTIFUL
## 華麗

範例32 ——— 範例36

巧妙運用文字與裝飾，
為格調華美的
和風造型
增添光彩。

# 32

## 花店的展覽宣傳海報

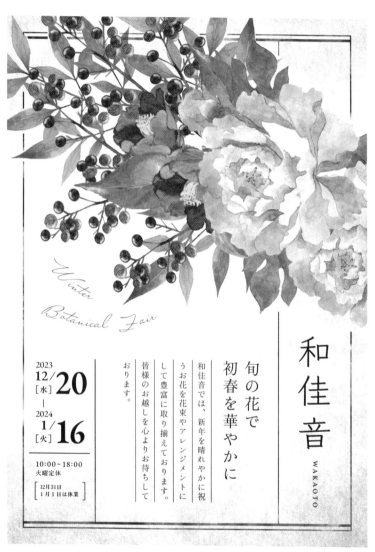

Winter
Botanical Fair

和佳音
WAKAOTO

旬の花で
初春を華やかに

和佳音では、新年を晴れやかに祝
うお花を花束やアレンジメントに
して豊富に取り揃えております。
皆様のお越しを心よりお待ちして
おります。

2023
12/20
［水］
—
2024
1/16
［火］

10:00～18:00
火曜定休

［12月31日
1月1日は休業］

大膽編排當季花朵，做出凸顯美感與生命力的設計。

端莊的和風花朵

妝點高雅而華麗的日本花朵，構成帶有季節感的美麗畫面。

**1.** 組合新年會裝飾的花朵，呈現季節感。

**2.** 使用舊紙與格線，做出老舊植物圖鑑般的設計。

**3.** 特寫花朵，使其大幅超出外框，就能強調華麗感。

---

**Layout:**

**Color:**

| | |
|---|---|
| ■ | C16 M94 Y94 K14 R189 G39 B29 |
| ■ | C81 M20 Y90 K83 R0 G44 B4 |
| ■ | C60 M29 Y71 K10 R110 G143 B92 |
| ■ | C14 M10 Y28 K0 R226 G224 B193 |

**Fonts:**

和佳音
FOT-クレー Pro / M

MrSheffield Pro / Regular

1

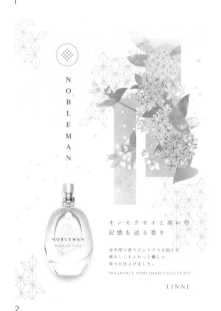

2

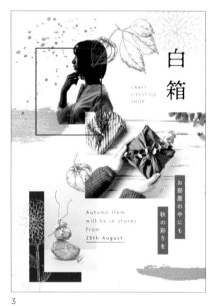

3

1. 將櫻花穿插在英文字母之間。　2. 使桂花從上方灑落，製造流向。
3. 拼貼以硬筆畫成的細膩插畫。

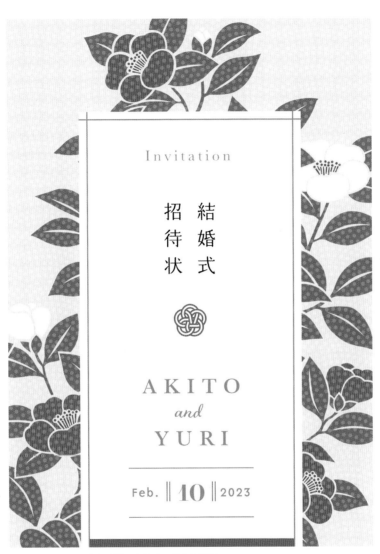

Invitation

結婚式

招待状

AKITO

and

YURI

Feb. ‖ 10 ‖ 2023

在山茶花的滿版插畫上編排白色色塊，維持易讀性。

【 POINT 】

針對春季的設計就使用在春季盛開的花朵。
如果主角是秋季的花朵，設計也要帶有秋日風情。
採用具體的花朵時，請注意開花的時節。

# 33

神社的結緣宣傳廣告

華麗 ＝ BEAUTIFUL

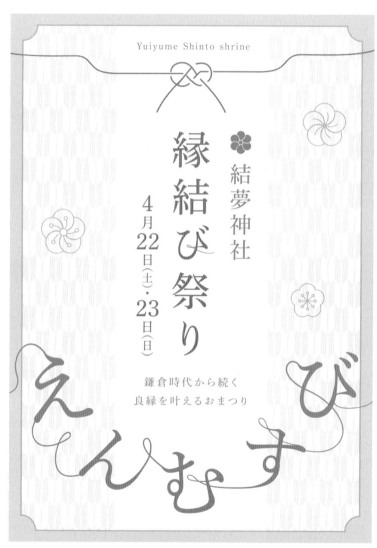

用一條線連結文字與文字，使標題帶有「緣分」與「相連」的涵義。

以一條線相連

正如一筆書法，用線條連結文字，

就能強調緣分與吉祥的感覺，

使文字顯得十分風雅。

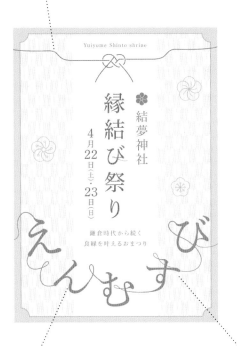

**1.** 為了凸顯線條裝飾，只用簡單的三種顏色構成。

**2.** 用絲線般的圓滑線條來表現「緣分」。

**3.** 想以美麗的曲線連結文字時，明體就非常適合。

---

**Layout:**

**Color:**

C30 M3 Y25 K0
R190 G221 B202

C0 M75 Y15 K0
R234 G96 B142

C25 M50 Y70 K0
R199 G141 B84

**Fonts:**

# 縁結び祭り

DNP 秀英明朝 Pr6 / M

# NG

## 線條的表現手法不恰當

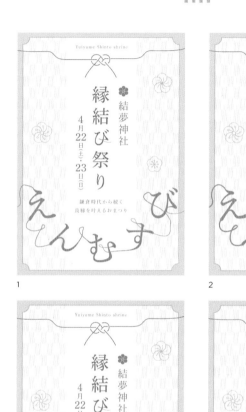

1. 曲線太過扭曲。　2. 線條太粗，妨礙閱讀。　3. 線條太細，不夠顯眼。　4. 末端不相連。

# OK

## 美麗的線條可以襯托文字

1

2

【 POINT 】

即使不修改字型，
單用線條來連結文字，
也能做出自創字型般的特殊設計。
這個技巧也能應用在
標題或LOGO上。

1. 以粗細有別的曲線連結。　2. 以直線連結。

新年特賣的海報

在文字周圍拼貼許多帶有新年氣息的插畫素材，表現出華麗感。

華麗的裝飾

巧妙運用提升和風氣息的

各種元素與花紋，

將畫面裝飾得熱鬧非凡。

1. 考量和風花紋與插畫的比例，營造強弱分明的畫面。

2. 將色彩限定在二至三色，使綠色成為剛剛好的重點色。

3. 用有限的色彩數量來設計造型較複雜的元素，看起來才不會顯得雜亂。

華麗 ＝ BEAUTIFUL

---

**Layout:**

**Color:**

| | |
|---|---|
| ■ | C38 M100 Y100 K0<br>R171 G32 B37 |
| ■ | C37 M45 Y75 K0<br>R176 G144 B80 |
| ■ | C64 M0 Y54 K75<br>R17 G75 B54 |

**Fonts:**

AB-shoutenmaru / Regular

VDL V 7明朝 / U

# NG

## 裝飾不協調

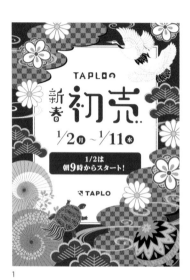

1

2

3

4

1. 尺寸缺乏大小變化，看起來很雜亂。　2. 每種元素都很小，看起來有點單調。
3. 使用太多顏色，顯得太花俏。　4. 插畫的風格各不相同，缺乏統一感。

# OK

## 恰當的比例相當有統一感

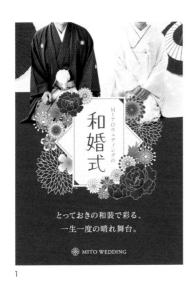

1

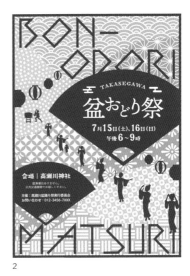

2



選擇符合畫面風格的素材，
裝飾四周或是鋪在背景處。
編排素材的時候，
要仔細觀察整體的比例。

【 P O I N T 】

華麗 ＝ BEAUTIFUL

1. 裝飾在標題周圍，為畫面增添亮點。　2. 在背景處鋪滿和風花紋，提升和風氛圍。

日本舞蹈的海報

華麗 ＝ BEAUTIFUL

日本舞踊
いろは

楽しい、舞の時間

初めてでも踊れる

はじめての日本舞踊

福染文化会館 2階会議室
tel 075-1234-56XX

使用經過設計的標題與插畫，即使資訊偏少，也能透過視覺加以傳達。

## 漢字的變化

將漢字的一部分轉換成插畫，或是分解、稍加修飾，就可以製作出充滿魅力的標題。

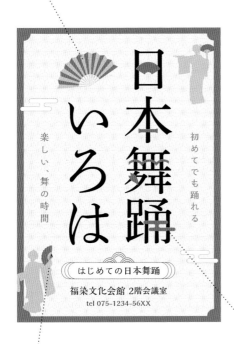

**1.** 在空白處編排扇子，吸引觀者的目光。

**2.** 改變扇子的顏色，作為設計的重點。

**3.** 使用與日本舞蹈有關的物品與圖形。

---

**Layout:**

**Color:**

- C10 M75 Y70 K0
  R220 G95 B69

- C8 M16 Y48 K10
  R223 G202 B138

- C0 M0 Y0 K100
  R0 G0 B0

**Fonts:**

### 日本舞踊
DNP 秀英明朝 Pr6 / M

### はじめての
Ａ P-OTF 解ミン 月 StdN / M

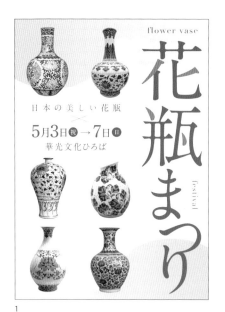

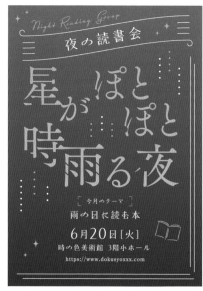

1.改變漢字的一部分顏色。　2.隱藏文字的一部分，強調標題的意義。
3.模糊文字的一部分，使其融入畫面。　4.將較短的筆畫換成圓形。

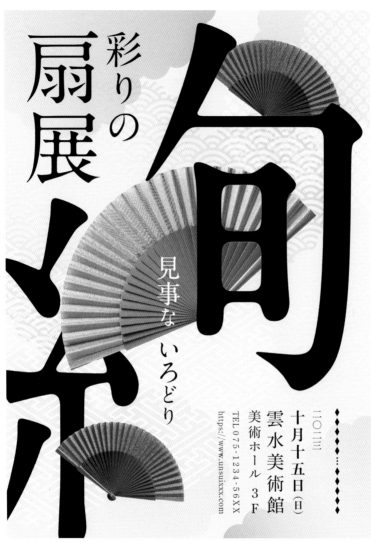

彩りの扇展
扇展
見事な いろどり
旬綿

二〇二三
十月十五日（日）
雲水美術館
美術ホール 3 F
TEL 075-1234-56XX
https://www.unsuixxx.com

華麗 ＝ BEAUTIFUL

分解最想傳達的一個文字，並組合視覺元素，令人印象深刻。

**【 POINT 】**

即使是容易讓人覺得不夠帥氣的漢字標題，
也可以藉著修改其中一部分來做出引人注目的設計。
單靠文字也能構成一幅視覺作品。

## 化妝品品牌的廣告

華麗 ＝ BEAUTIFUL

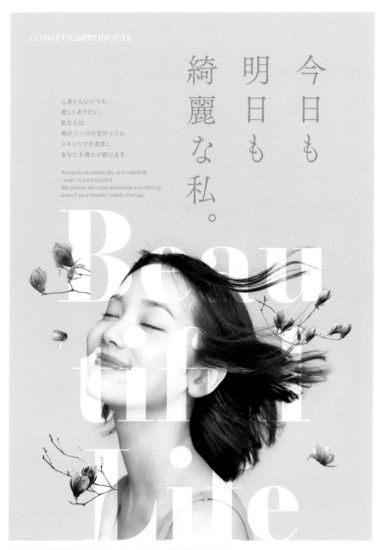

使鮮明的襯線體穿透照片，構成具有一體感的視覺作品。

# 以襯線體營造柔美的氣息

類似明體的襯線體可以為和風設計帶來優雅又有格調的氣息。

**1.** 日文標題使用偏細的明體，給人洗鍊的印象。

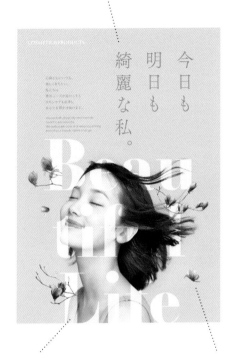

**2.** 偏粗的襯線體帶來華麗的視覺衝擊。

**3.** 搭配花朵，增添華美的感覺。

---

**Layout:**

**Color:**

C4 M7 Y6 K0
R248 G241 B238

C9 M23 Y22 K0
R237 G208 B195

C7 M66 Y63 K0
R237 G119 B85

**Fonts:**

今日も明日も

FOT-筑紫Aオールド明朝 Pr6N / L

**Beautiful**

Essonnes / Headline Bold

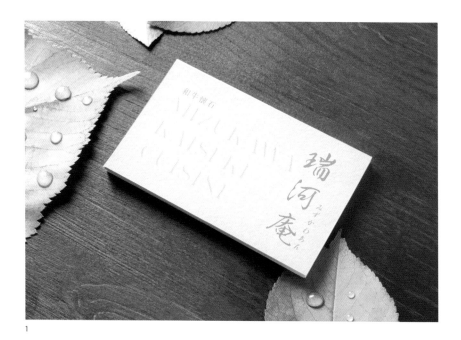

1

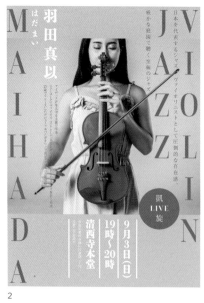

2

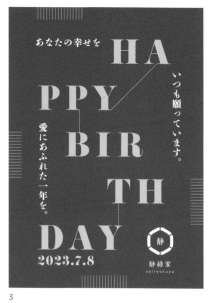

3

1. 用襯線體做出壓印效果。 2. 以直書來呈現與眾不同的和風味道。
3. 以襯線體為主，再用和風配色整合畫面。

**POPUP STORE**

日本の伝統的な
装飾品・かんざし。
扇型かんざし限定店の開催です。

**MOREN**

かんざし
美しい 髪飾り

金沢椿や イベントスペース

2023.
2.18sat – 25sat
11:00 – 17:00

華麗 ＝ BEAUTIFUL

去除襯線體的一部分，改變尺寸與方向，以拼圖般的方式組合起來。

【 POINT 】

將襯線體當作平面設計元素，
而不是單純的文字，
就能融入和風設計，給人時髦的印象。

季
節
感
的
表
現
方
式

日本人對季節的變化十分敏感，很重視生活中的四季風情，享受季節帶來的樂趣。活用這份感受，在設計時注重季節感，就能做出更容易令人產生共鳴的作品。

表現季節感的方式有很多，例如使用容易辨別的季節元素、以抽象的造型來表現、色彩給人的印象、以質感來呈現等等。巧妙運用日常生活中無意間感受到的四季風情，就能使設計的質感更上一層樓。

◆ 季節感的運用方式

這裡將按照春、夏、秋、冬的季節，各介紹一種運用範例。季節與表現方式並不侷限於這些組合或種類，請摸索各式各樣的表現方式，做出更有情調的設計吧。

春 ／ 以元素來表現

稍微點綴一些飄落的櫻花花瓣。模糊一部分或是製造大小的差異來帶出遠近感，便可以使畫面更自然。

夏 ／ 以抽象的造型來表現

不使用太具體的元素，用泡泡與水等抽象的造型來表現夏天的清爽。

秋 ／ 以色彩來表現

即使沒有帶著季節感的具體照片，也能單以配色來表現季節感。

冬 ／ 以質感來表現

在背景處鋪上具有季節感的布料素材，就能做出更有情調的設計。

# 第七章

## 莊嚴

TRADITIONAL

寧靜的威嚴與
和風的品格。
注重傳統的
古典設計。

## 範例

# 37　美人畫展的宣傳海報

莊嚴 ＝ TRADITIONAL

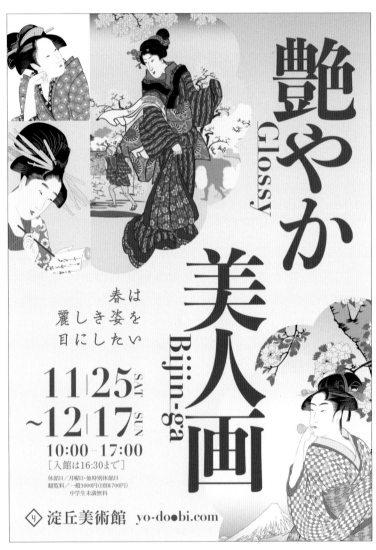

極粗的明體很適合用在傳統或注重格調的主題上，放大的標題可帶出分量感。

厚重的明體標題

放大極粗的明體，

就能完成帶有魄力與威嚴的設計。

**1.** 大膽編排比重偏高的明體，製造視覺衝擊。

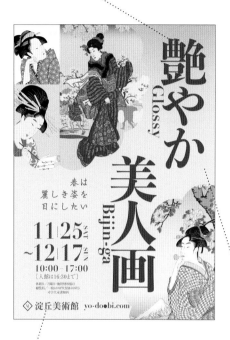

**2.** 詳細資訊也跟標題相同，使用偏粗的明體。

**3.** 在背景處鋪上漸層，呈現一點輕盈感。

莊嚴 = TRADITIONAL

---

**Layout:**

**Color:**

C52 M68 Y20 K0
R141 G96 B144

C10 M3 Y2 K5
R227 G235 B240

C5 M5 Y10 K6
R236 G233 B225

**Fonts:**

艷やか美人画

凸版文久見出し明朝 Std / EB

11 25 SAT

Didot LT Pro / Bold

# NG

## 字型缺乏魄力

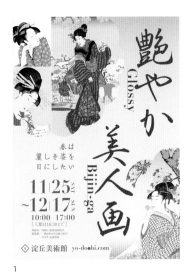

1

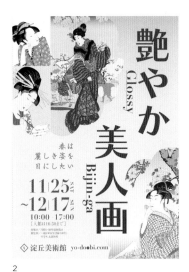

2

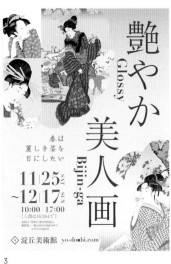

3

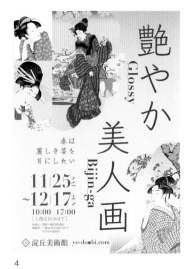

4

1. 毛筆字型的易讀性偏低。　2. 字型不夠正式。
3. 偏細的明體給人虛弱的印象。　4. 字型太柔美。

# OK

## 字型與設計十分契合

標準字體

1

2

【 POINT 】

並不是只要將偏粗的字型
放大就好了。
重點在於版面的比例，
以免干擾到插畫或照片。

1. 將標題編排在版面邊緣。　2. 將四個漢字放在一起，呈現集中感。

# 38 日式口味巧克力的廣告

莊嚴 ＝ TRADITIONAL

月歌茶屋の
丁寧に仕上げる
和ショコラ。

和
しょこら

WA
CHOCOLATE
——
100% cacao

生姜アーモンド
Ginger almond

酒粕アールグレイ
Sake lee Earl Grey

ほうじ茶と竹炭
Hojicha & bamboo charcoal

大膽採用書法般的金箔，襯托高格調的巧克力品牌。

# 優雅地使用金色

金色可以用金箔、金粉、金色顏料等

各種技法來表現，使用時注意輕重之分，

就能做出高格調的設計。

**1.** 大幅留白，
與金箔構成強弱對比。

月歌茶屋の
丁寧に仕上げる
和ショコラ。

生姜アーモンド
Ginger almond

酒粕アールグレイ
Sake lee Earl grey

ほうじ茶と竹炭
Hojicha & bamboo charcoal

**2.** 採用保留筆跡的金箔裝飾，
製造大膽的設計感。

**3.** 裁切成圓形的淺色和風花紋
為版面增添了動態。

---

**Layout:**

**Color:**

C10 M20 Y60 K0
R234 G206 B118

C25 M48 Y60 K0
R199 G146 B103

C60 M70 Y75 K30
R100 G71 B57

**Fonts:**

TA-方眼K500 / Regular

月下茶屋の

しっぽり明朝 / Regular

# NG

## 金箔的用法給人粗糙的感覺

■ ■ ■ ■

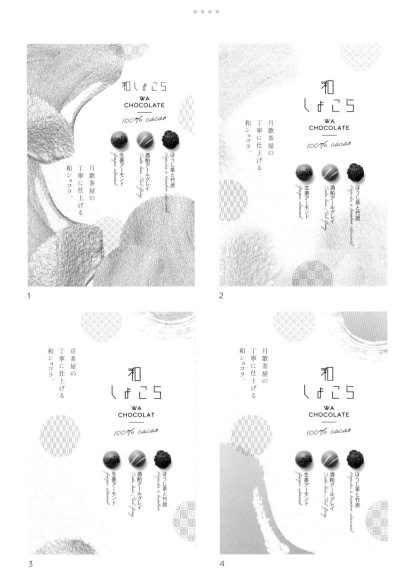

1. 金箔的範圍太大。　2. 金箔太淡。　3. 金箔的範圍太小。　4. 沒有金箔的質感，欠缺高級感。

# OK

## 內斂的金色顯得很高雅

1

2

「 POINT 」

儘管金箔本身就容易給人高級感，
不過根據搭配方式的不同，
也有可能淪為單純的花俏裝飾，
所以請使用低調而高雅的手法。

1. 在文字上使用金箔。　2. 以松樹的形狀裁切金箔。

# 39

## 高級刀具的廣告

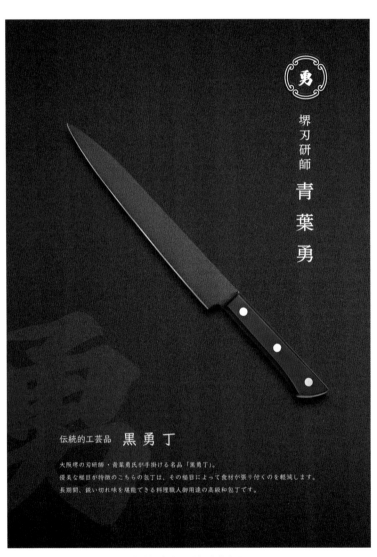

霧面質感的黑色，讓人聯想到專家氣息與品質優良的商品。

以黑色醞釀品味

散發著沉穩且神祕的魅力。

同樣有留白的設計，效果也與白色不同，

時髦又莊嚴的和風黑色即使採用

**1.** 充分留白的黑色背景
呈現了高級感。

**2.** 半透明的文字只需要
一點點色調差異，
就能做出高雅的質感。

**3.** 以最低限度的元素
構成簡約的畫面。

---

**Layout:**

**Color:**

C75 M70 Y70 K30
R70 G67 B64

C80 M75 Y75 K54
R41 G42 B40

C0 M0 Y0 K0
R255 G255 B255

**Fonts:**

堺刃研師 青葉勇

DNP 秀英橫太明朝 Std / M

勇

TA風雅筆 / Regular

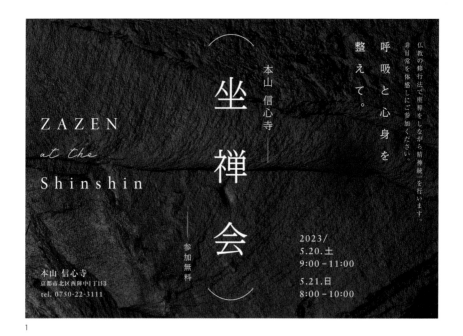

本山 信心寺

坐禅会

ZAZEN
at the
Shinshin

参加無料

呼吸と心身を
整えて。

仏教の修行法で座禅をしながら精神統一を行います。
非日常を体感しにご参加ください。

本山 信心寺
京都市北区西陣中丁目3
tel. 0750-22-3111

2023/
5.20.土
9:00－11:00

5.21.日
8:00－10:00

1

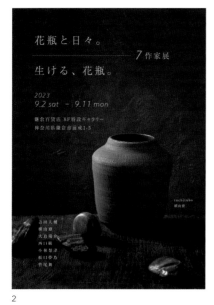

花瓶と日々。
7作家展
生ける、花瓶。

2023
9.2 sat － 9.11 mon

鎌倉百貨店 8F特設ギャラリー
神奈川県鎌倉市前成1-5

2

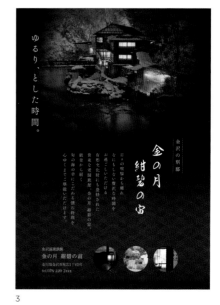

ゆるり、とした時間。

金沢の別邸
金の月
紺碧の宙

3

1. 以岩石般的黑色材質為背景。 2. 用金色的文字裝飾整體偏黑的照片。
3. 使夜景融入黑色的背景中，製造夢幻的氛圍。

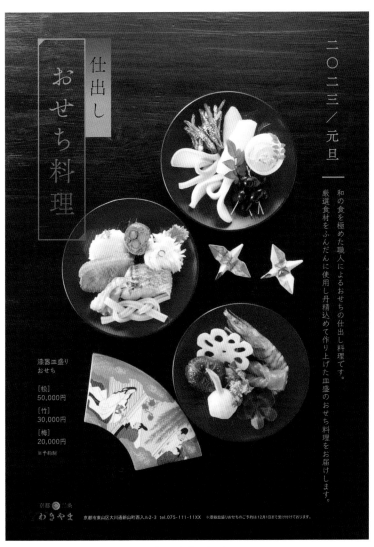

仕出し
おせち料理

二〇二三／元旦 ——

和の食を極めた職人によるおせちの仕出し料理です。厳選食材をふんだんに使用し丹精込めて作り上げた皿盛のおせち料理をお届けします。

漆器皿盛り
おせち

[松]
50,000円

[竹]
30,000円

[梅]
20,000円

※予約制

京都 二条
わきやま 京都市東山区大川通新山町西入ル2-3　tel.075-111-11XX　※漆器皿盛りおせちのご予約は12月1日まで受け付けております。

莊嚴 ＝ TRADITIONAL

黑色也可以襯托有彩色，所以能讓料理看起來更鮮豔。

【 POINT 】

要使用令人聯想到黑暗與寂靜的黑色，
就必須做出沉穩的風格。
請避免添加過多元素，以簡約的設計為目標。

# 水果大福的菜單

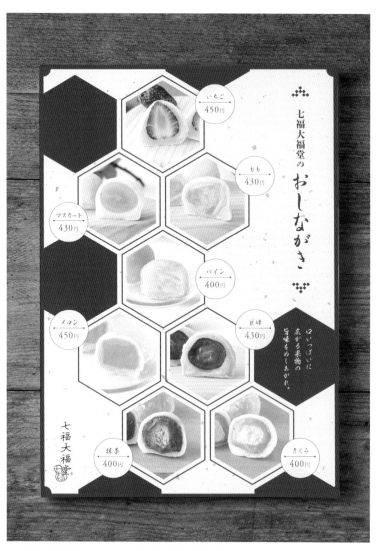

將並排的照片裁切成六角形，使整體設計更有和風氣息。

使用六角形

令人聯想到龜甲的六角形

兼具傳統與現代的特質，

是和風設計不可或缺的圖形。

**1.** 運用低調的半透明色塊或細線，避免干擾到六角形。

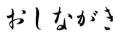

**2.** 不用六角形填滿畫面，製造隨興的留白。

**3.** 隨機保留六角形色塊，營造有節奏的自然時尚感。

Layout:

Color:

C33 M90 Y94 K0
R180 G59 B41

C7 M5 Y9 K0
R241 G241 B234

Fonts:

おしながき

AB味明-草/ EB

口いっぱいに広がる

KSO心龍爽 / Regular

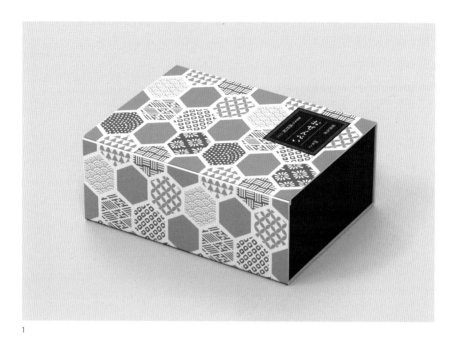

1

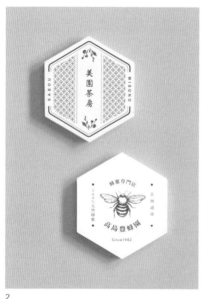

2

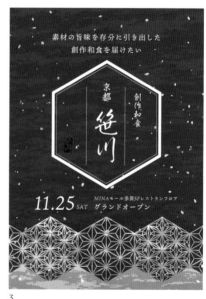

3

1. 融合龜甲花紋與和風花紋的平面設計。　2. 以六角形的切割來表現獨特的和風。
3. 光是用六角形框起標題，就能帶出高格調的氛圍。

將文字設計成六角形，增添和風的厚重感與趣味性。

【 POINT 】

六角形比圓形銳利，比方形柔和，
是一種非常適合融入和風設計的素材。
泛用性也相當高，請務必試著活用。

## 陶藝作家展的廣告

莊嚴　＝　TRADITIONAL

新作を含めた約50点を一堂に。

笠原咲和　無彩色の陶芸たち　陶芸たち

ACHROMATIC
CERAMIC
ARTS
京都国立芸術館

2023
9/1㊎-9/30㊏
www.kyoxx.com

・時間／10:00~17:00（金・土曜日は18:00まで）※入場は閉館の30分前
・休 館 日／月曜日（祝日は開館します）
・観覧料／大人800円（税込）、高校生以下400円（税込）
・主催／京都国立芸術館
・後援／京都観光局

京都国立芸術館　京都府京都市中京区本神能寺4-8-8　tel.075-222-31XX

加上同色的粗格線，使淡色的標題更顯眼。

1. 在照片中製造留白，
   與下半部構成疏密的變化。

ACHROMATIC
CERAMIC
ARTS
京都国立芸術館
2023
9.10－9.30㊏
www.kyoxx.com

笠原咲和
無彩色の
陶芸たち

京都国立芸術館

## 直書的格線

如便條般為文字加上格線，

就能強調直書的格式，

促使觀者仔細閱讀標題或文章。

莊嚴 ＝ TRADITIONAL

2. 為標題加上淡色的格線，
   柔和地吸引目光。

3. 色彩、圖片都使用淡色，
   統一為柔和的風格。

---

**Layout:**

**Color:**

C18 M14 Y16 K0
R216 G214 B210

C0 M0 Y0 K50
R159 G160 B160

C5 M5 Y5 K0
R245 G243 B242

**Fonts:**

笠原咲和
DNP 秀英明朝 Pr6N / B

ACHROMATIC
Sofia Pro / Bold

1

2

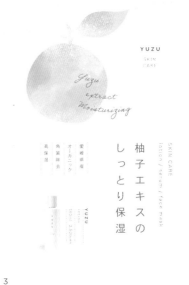

3

1. 以線條裝飾標題。　2. 為前導文書上信件般的格線，讓觀者仔細閱讀。
3. 區別項目的格線也能為設計增添亮點。

以雙重格線為重點的書腰風設計。

【 POINT 】

請將格線使用在想強調或是仔細傳達的部分。
線條的長短、粗細、種類可以搭配出各式各樣的設計，
請試著用不同的格線玩出不同的變化。

浮世繪畫家的展覽海報

莊嚴 ＝ TRADITIONAL

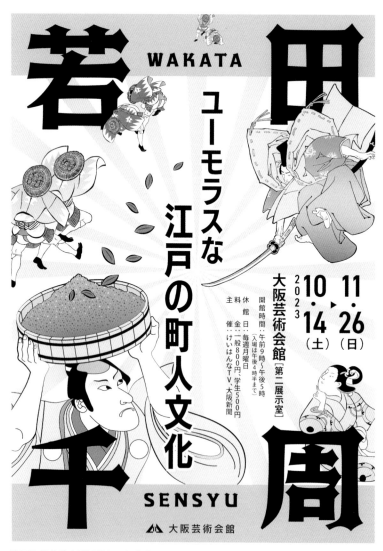

將厚實的特殊字型編排在四個角落，可以加強名字給人的印象。

1. 選擇和風較強的偏粗字體，就能一口氣做出有味道的設計。

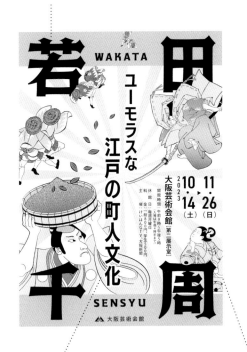

**將漢字安置在四個角落**

將放大的漢字編排在四個角落，就能為設計賦予沉穩的威嚴與安定感。

莊嚴 ＝ TRADITIONAL

2. 稍偏細長的黑體可以襯托主字型的個性。

3. 穿插插畫與文字，做出有一體感的自然版面。

---

**Layout:**

**Color:**

■ C0 M0 Y0 K100
R0 G0 B0

■ C11 M12 Y22 K11
R215 G208 B189

□ C0 M0 Y15 K0
R255 G253 B229

**Fonts:**

AB-quadra / Regular

FOT-UD角ゴC80 Pro / B

# NG

## 整體比例不佳

莊嚴 ＝ TRADITIONAL

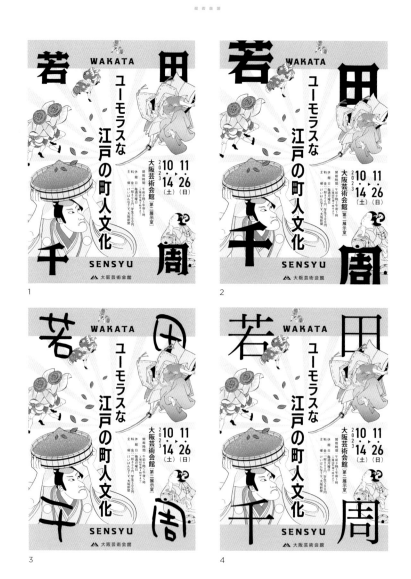

1. 漢字太小，不夠顯眼。　2. 位置不上不下，給人雜亂的感覺。
3. 手寫字型顯得不夠諧調。　4. 字型太細，缺乏變化。

# OK

## 好的比例讓版面顯得諧調

服服服服

1

2

[ POINT ]

要在版面的四個角落編排大型的漢字時,重點在於減少其他的資訊量,並在大小與字型上製造變化。

MAIN SAMPLE

1. 較多的留白可以給人清爽又有格調的印象。
2. 在圖片的背景處使用大型的文字,便可以呈現出厚重感。

# 07

日本的傳統色彩

「藍色」與「朱色」等經常出現在日常生活中的和風色彩，是「日本的傳統色彩」之一。

所謂的「日本的傳統色彩」，指的是日本特有的色彩，源自於日本的風土與豐饒的大自然，有許多顏色是我們在日常生活中就經常接觸的。

使用這些傳統色彩來配色，不只可以為和風作品增添深度，也能將傳統色彩繼續傳承下去。

這裡將介紹幾種常用的傳統色彩。

朱色
CMYK　　8/75/99/0
RGB　　　225/95/13

類似印泥，稍帶黃色調的鮮豔紅色。它是來自於礦物的顏料，從繩文時代便開始被使用。

藍色
CMYK　　90/64/38/1
RGB　　　22/90/126

稍深的藍染色彩。藍被稱為世界上最古老的染料，從江戶時代到明治時代逐漸普及。

山吹色
CMYK　　5/37/92/0
RGB　　　239/175/17

有如山吹花，帶紅色調的黃色。從平安時代便開始被使用，大小金幣的金色也可以形容為山吹色。

若草色
CMYK　　33/5/91/0
RGB　　　188/207/45

就像早春發芽的嫩草般，相當明亮的黃綠色。它是從平安時代便出現的傳統色彩，同時也是襲色目（和服配色）的名稱。

櫻色
CMYK　　0/17/6/0
RGB　　251/225/228

櫻花般的淡紅色。它是日本春季的代表色，廣受文人雅士的喜愛。

江戶紫
CMYK　　66/75/13/0
RGB　　　111/80/145

帶著藍色調的紫色。它是在江戶染成的紫色，是象徵江戶的其中一種色彩。

亞麻色
CMYK　　19/24/32/0
RGB　　　214/195/173

類似亞麻線，帶著黃色調的淡褐色。亞麻色並不是日本自古以來便存在的色名，可能是由於德布西的曲子《亞麻色頭髮的少女》而聞名。

銀鼠
CMYK　　36/29/27/0
RGB　　　176/175/175

類似銀色，帶著些微藍色調的亮灰色。江戶中期禁止穿著色彩鮮豔的和服，銀鼠就是當時流行的顏色之一，在鼠色之中屬於比較明亮的一種。

# 復古

RETRO

範例43 ——— 範例47

美好舊時代的
味道與溫度。
日西合併的
奇妙美學。

# 43 盆栽展的海報

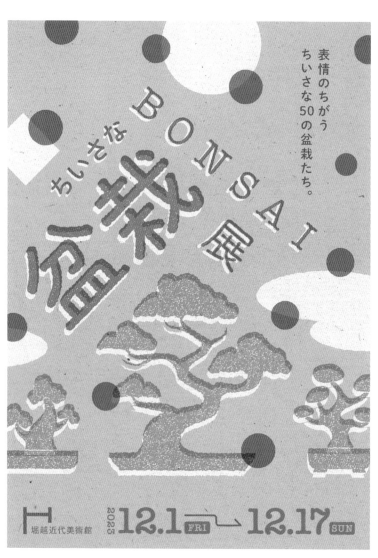

為文字與圖案加上粗糙及半透明的效果，呈現印刷的質感。

# 令人懷念的復古印刷

刻意加上色版錯位與白斑，
就能像Risograph印刷或版畫一樣，
做出帶有溫度的復古味道。

**1.** 刻意露出沒有油墨的紙質部分
也很有意思。

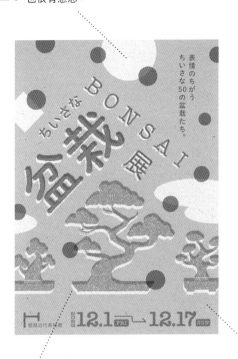

**2.** 將輪廓做成粗糙的樣子，
可以讓油墨滲透的樣子更寫實。

**3.** 減少色彩數量，
可以有效表現復古印刷的
錯位美感與質感。

復古　＝　RETRO

---

**Layout:**

**Color:**

C10 M78 Y36 K0
R219 G88 B114

C67 M17 Y50 K16
R77 G148 B128

C33 M16 Y54 K19
R162 G171 B118

**Fonts:**

盆栽展

DNP秀英丸ゴシック Std / B

BONSAI

American Typewriter
ITC Pro / Medium

# NG

## 缺乏印刷的質感

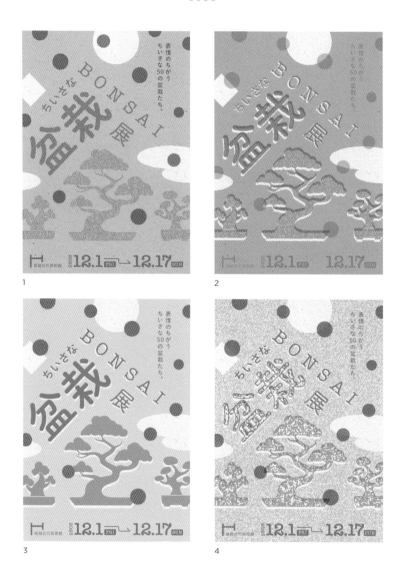

1. 沒有色版錯位，顯得單調。　2. 色調太相似，失去了雙色印刷的意義。
3. 色彩太均勻，完全沒有印刷的質感。　4. 白斑不自然。

# OK

## 效果很自然而沒有異樣感

1

2

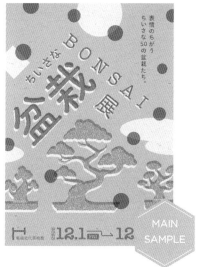

**POINT**

除了色版錯位、白斑與
色塊重疊以外，
減少色彩數量也能重現
舊式印刷方法特有的質感。

復古 ＝ RETRO

1. 重疊的部分有混色的趣味。　2. 單色照片與網點也能表現復古印刷的優點。

町家活動的傳單

復古 ＝ RETRO

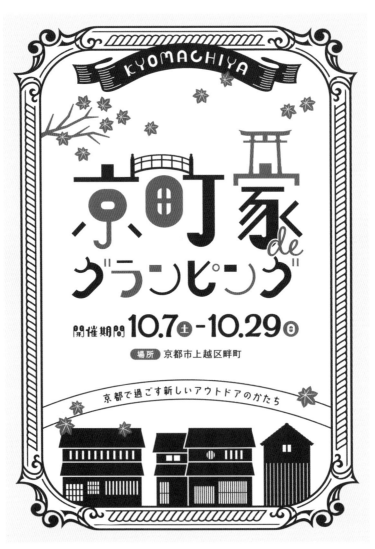

用線條較粗的邊框統一整個畫面，提高辨識度。

# 用邊框打造古董風的世界

在富有裝飾性的復古邊框中
塞滿遊樂園般的歡樂元素，
打造一個小小的世界吧。

**1.** 在邊框裡面疊上邊框，
做出立體感。

**2.** 也運用裝飾與插畫，
使畫面更加熱鬧。

**3.** 在背景處填滿淡淡的奶油色，
提升復古感。

復古 ＝ RETRO

---

**Layout:**

**Color:**

| | |
|---|---|
| ■ | C72 M77 Y68 K31<br>R77 G58 B63 |
| ■ | C20 M75 Y89 K0<br>R204 G93 B43 |
| □ | C2 M8 Y31 K0<br>R252 G236 B190 |

**Fonts:**

京町家

AB-kotsubu / Regular

アウトドア

TA-kokoro_no2 / Regular

# NG

## 沒有發揮邊框的優點

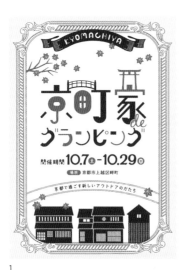

1

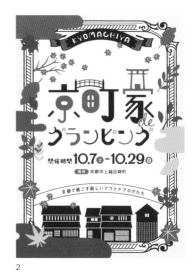

2

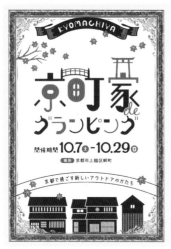

3

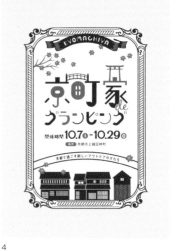

4

1. 邊框的線條太細，比例不諧調。　2. 周圍的裝飾過多。
3. 邊框的設計不算復古風格。　4. 邊框太小巧。

# OK

## 邊框成為設計的重點

1

2

MAIN
SAMPLE

［ POINT ］

請仔細考量邊框與
其他元素的比例，
調整線條的粗細與
裝飾的複雜程度。

1. 四角的插畫很復古的邊框。　2. 使用特殊的變形邊框來包圍標題。

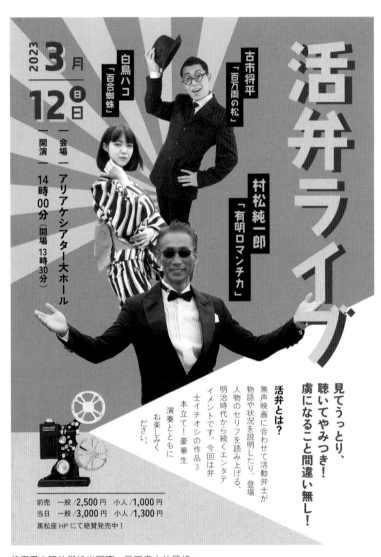

範例

# 45

## 電影上映會的海報

復古 ＝ RETRO

2023 3月 12日（日）
開演 14時00分（開場 13時30分）
会場 アリアケシアター大ホール

白鳥ハコ「百合蜘蛛」
古市将平「百万雨の松」

活弁ライブ

村松純一郎「有明ロマンチカ」

見てうっとり、聴いてやみつき！虜になること間違い無し！

**活弁とは？**
無声映画に合わせて活動弁士が物語や状況を説明したり、登場人物のセリフを読み上げる、明治時代から続くエンタテイメントです。今回は弁士イチオシの作品3本立て！豪華生演奏とともにお楽しみください。

前売 一般／2,500円 小人／1,000円
当日 一般／3,000円 小人／1,300円
黒松座 HP にて絶賛発売中！

使用黑白照片與旭光圖案，呈現復古的風格。

修圖以營造懷舊感

為照片加上一點修飾，創造懷舊的視覺效果。以下將介紹提升情調的各種修圖法。

**1.** 如果是黑白照片，組合多張照片也容易統一色調。

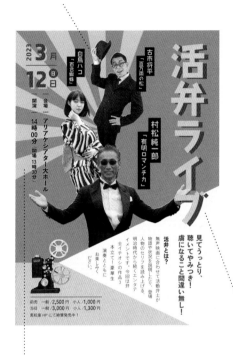

**2.** 旭光建議使用在部分範圍，或是降低對比。

**3.** 使用復古的字型作為標題，提升情調。

復古 ＝ RETRO

---

**Layout:**

**Color:**

C57 M7 Y30 K15
R101 G170 B168

C15 M25 Y36 K0
R222 G196 B164

C27 M88 Y91 K0
R191 G63 B42

**Fonts:**

活弁ライブ

AB-tombo_bold / Regular

見てうっとり

Zen Kaku Gothic Antique /
Black

1. 使用半色調，呈現網點印刷的質感。　2. 將照片修改成昭和時代的插畫風，帶出庸俗藝術的風格。
3. 以淡淡的色彩表現平凡的景象，模仿底片的質感。

用插畫、圖形搭配照片，拼貼出神祕的感覺。

〖 POINT 〗

不只表現復古的質感，
也加上透明或漸層等數位作品特有的技法，
有時候也能產生意想不到的新效果。

復古 ＝ RETRO

復古報紙般的排版非常吸睛，讓人忍不住想閱讀。

**1.** 要呈現報紙的質感，
背景的素材選擇相當重要。

報紙的質感

採用類似報紙的排版，
設計成有點令人懷念
又平易近人的讀物風格。

**2.** 在邊框上重疊插畫，
使設計不會顯得死板。

**3.** 將四平八穩的標題編排在右上角，
看起來就會像是日本的報紙。

---

**Layout:**

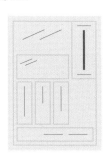

**Color:**

C9 M19 Y85 K0
R237 G205 B49

C49 M95 Y100 K24
R127 G37 B31

C3 M4 Y11 K0
R250 G247 B233

**Fonts:**

和田知

AB-quadra / Regular

わだちの街

VDL アドミーン / R

1

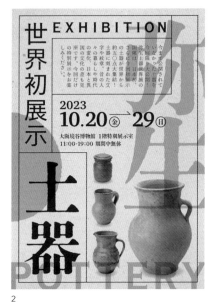

2

3

1. 即使是單色印刷，也能靠文字與插畫來表現歡樂的氛圍。

2. 疊上鮮豔的色彩作為重點色。 3. 使用撕破的紙與紙膠帶，做成拼貼的風格。

用線條分隔區塊的設計。這樣的手法也有引導視線的作用。

【 POINT 】

為了使大量的文章變得容易閱讀，報紙充滿了各種巧思。
建議各位可以參考真實的報紙，
觀察分欄方式與標題文字大小等細節。

壽司包裝

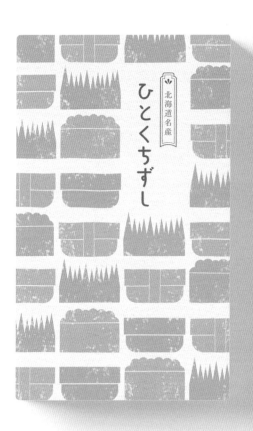

反覆排列的整齊圖案最大的優點是簡單又容易製作。

**1.** 像壽司這種獨特的題材，排列起來也很可愛。

插畫排列而成的花紋

即使是題材有些特殊的插畫，只要排列成花紋，也能用得調皮又可愛。

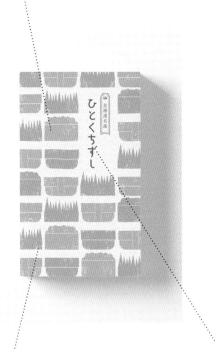

**2.** 用雙色印刷做出有手工感的包裝。

**3.** 商品名稱使用壓印效果，增添一點高級感。

復古 ＝ RETRO

---

**Layout:**

**Color:**

C13 M24 Y85 K0
R228 G194 B52

C28 M31 Y60 K0
R196 G174 B114

C74 M44 Y100 K4
R81 G120 B53

**Fonts:**

AB-babywalk / Regular

FOT-筑紫Aオールド明朝 Pr6N / L

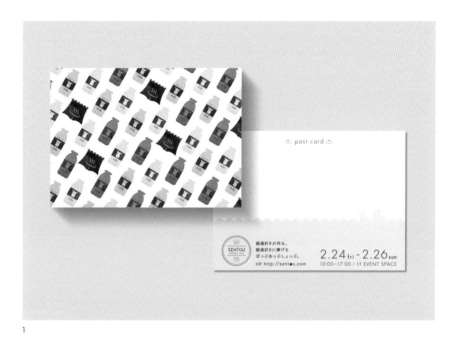

1

2

3

1. 將澡堂相關的插畫做成花紋，填滿明信片。
2. 用豪放且華麗的手法編排大型的圖案。　3. 填滿吉祥的圖案，做出可愛感。

テイクアウト
はじめました

五品 五〇〇円 十品 九〇〇円
ご注文はお電話からでも承り中
〇八四・九六五・三二ＸＸ

おでん

使用關東煮作為花紋。在編排資訊的地方鋪上條狀的色塊，就能加強版面的變化與辨識度。

【 POINT 】

試著用食物或動物等有趣的元素
來製作充滿創意的花紋吧。
大面積編排就能做出有個性的設計。

將日本名畫融入設計

大家知道葛飾北齋、尾形光琳、伊藤若沖等知名畫家的作品都可以使用在設計上嗎？作者過世後經過五十年以上，或是作者放棄著作權的作品，都屬於公眾領域（Public Domain）。不論是個人或商業用途，都可以免費使用或修改這些作品。

這裡將推薦幾個提供許多日本作品的網站。

根據使用方式，日本畫或浮世繪也能化為令人驚豔的設計。

請務必欣賞充滿獨創性的繪畫，試著尋找符合設計風格的作品。

◆ 試著使用公眾領域作品 ◆

**POINT**

使用的作品：
葛飾北齋《神奈川沖波裏》
（大都會藝術博物館）

❶ 用繪畫填滿整個版面，再加上半透明的色塊，就可以低調地凸顯繪畫，也比較容易編排文字。

❷ 將作品的重點處挖空，製造趣味性。

推薦網站

**大都會藝術博物館**

https://www.metmuseum.org/

以高畫質檔案免費公開大都會藝術博物館的406,000件館藏。

**JAPAN SEARCH**

https://jpsearch.go.jp/

由國立國會圖書館經營，可以統一搜尋國內數位典藏的入口網站。

**紐約公共圖書館**

https://digitalcollections.nypl.org/

可以瀏覽浮世繪與源氏物語繪卷等具有極高歷史價值的日本美術作品。

**維基共享資源**

https://commons.wikimedia.org/

維基百科的姊妹網站，提供可自由使用的圖片、音訊、影片等檔案。

注意 ｜ 使用作品之前，請務必確認該作品是否屬於公眾領域。此外，使用範圍會依作品或網站而異。使用時請仔細確認服務條款與使用規範，遵守使用者應負的責任。

## 第九章

MODERN 現代

融合傳統與現代的
平面設計，
令人聯想到
新時代的開幕。

# 48　民間工藝品的展覽傳單

現代 ＝ MODERN

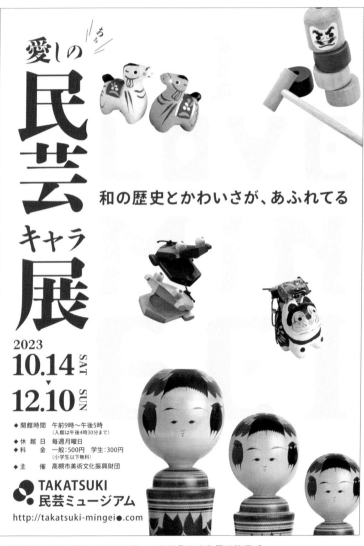

一方面呈現傳統工藝品的俏皮可愛，一方面帶有現代風的隨興感。

# 組合直書×橫書文字

緊密組合直書×橫書文字的設計

帶著一點現代感，給人洗鍊的印象。

**1.** 在等間隔的整齊文字上隨意排列去背照片，可以為畫面賦予動感。

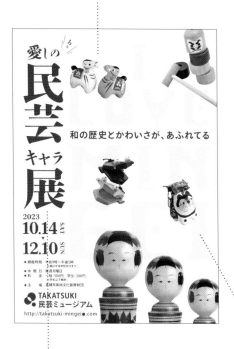

**2.** 以嚴謹的明體作為主要標題，能使和風氛圍更加濃厚。

**3.** 用稍微特殊一點的趣味字型增添可愛感。

現代 = MODERN

---

**Layout:**

**Color:**

C32 M56 Y82 K55
R108 G71 B27

C0 M4 Y6 K8
R242 G236 B230

C0 M0 Y0 K0
R255 G255 B255

**Fonts:**

民芸キャラ展

AB味明-草 / EB

MINGEI

AB-shoutenmaru / Regular

1

2

1. 直書與橫書交叉重疊。統一使用明體與襯線體，呈現出和風特有的高雅氣息。
2. 使用直書與橫書的文字，圍繞整個畫面的排版方式。

將直書與橫書構成的標題編排在角落。帶著悠閒氛圍的柔和字型能讓人感受到和風的沉穩。

**【 POINT 】**

組合直書×橫書文字的設計
不落俗套，而且相當自由。
不同的字型、色彩、編排可以應用在各式各樣的和風設計中。

脱口秀的傳單

現代　＝　MODERN

以拼圖般的方式組合以色塊區隔的文字，為簡單的資訊增添趣味。

用文字填滿畫面

只有簡單文字的設計

根據編排方式的不同，

也可以傳達各種訊息與趣味。

**1.** 搭配淡淡的唐草花紋，
增添和風氣息與玩心。

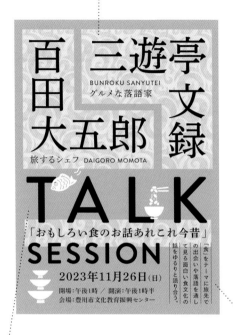

**2.** 選擇筆直的字型，
搭配插畫也能顯得清爽。

**3.** 使用格線可以確保
滿是文字的畫面
具有一定的易讀性。

---

**Layout:**

**Color:**

| | C26 M30 Y46 K0 R199 G179 B141 |
| C9 M13 Y18 K3 R232 G220 B206 |
| C0 M0 Y0 K100 R0 G0 B0 |

**Fonts:**

百田大五郎

DNP 秀英橫太明朝 Std / M

TALK

Brandon Grotesque /
Medium

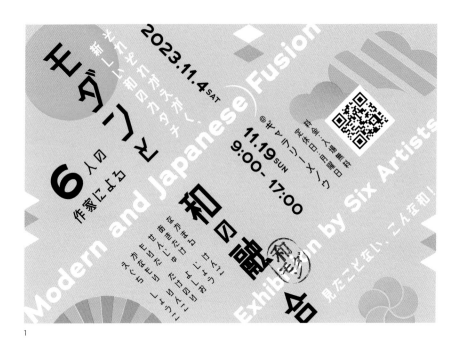

1

2

3

1. 鋪滿斜向文字，平面藝術式的設計。　2. 重疊兩種色彩的文字，營造富有深度與情調的氛圍。
3. 將淡淡的長篇文章鋪在背景處，以文字為裝飾。

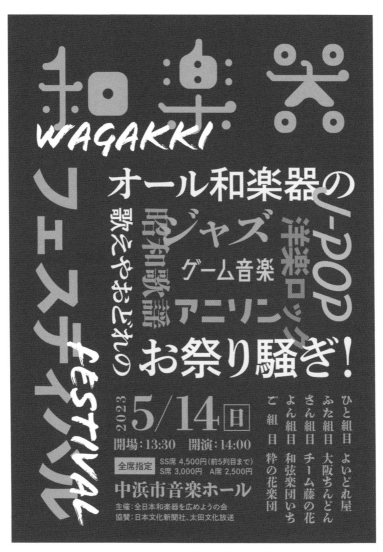

即使是只有文字的設計，使用各式各樣的字型也能做得十分熱鬧。

【 POINT 】

填滿畫面的文字具有日文特有的強烈敘事性。
根據排列方式或字型，
也可以呈現出滑稽或荒誕的風格。

範例

## 50　傳統工藝比賽的廣告

在紅色與金色的背景上，用黑色文字整合畫面。

**1.** 使用特徵鮮明的字型，
以免被紅色與金色的背景埋沒。

京都
工芸
コンペティション
2023

KYOTO
CRAFTS
COMPETITION

日本の伝統的技術・技法に
「仕事の美」を表現した伝統工芸品を公募……

その表現力を未来へつなぐ

www.kyoco●23.com
詳細は公式ウェブサイトをご覧ください。

紅×黒×金

紅色、黑色、金色的組合
正屬於和風的配色，
可以直接表現時髦的日本特色。

**2.** 重疊紅色與金色的扇形圖案，
營造時髦的和風氛圍。

**3.** 要凸顯紅色、黑色、金色，
訣竅在於巧妙地運用白色。

**Layout:**

**Color:**

C10 M90 Y90 K0
R217 G57 B36

C30 M40 Y70 K0
R191 G157 B90

C0 M0 Y0 K100
R0 G0 B0

**Fonts:**

京都工芸

VDL ギガG / M

KYOTO

P22 FLW Exhibition /
Light

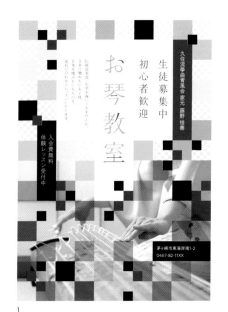

1

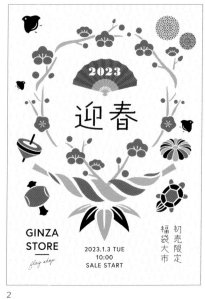

2

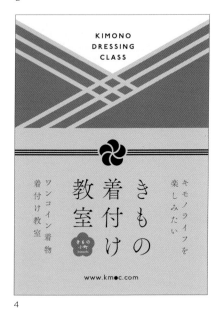

3

4

1. 使用深淺不同的三種顏色構成市松花紋。　2. 多張插畫也可以使用三種顏色來加強整體感。
3. 用黑白照片與留白做出高格調的設計。　4. 以和服為題材的大膽編排。

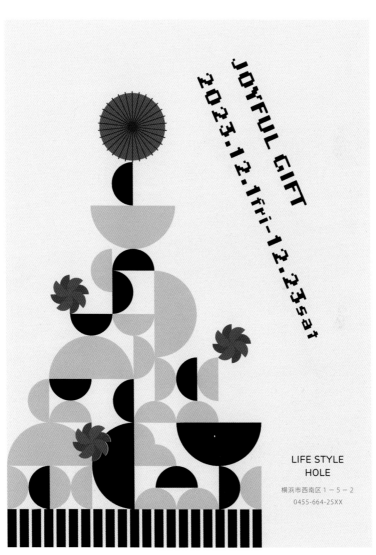

JOYFUL GIFT
2023.12.1fri-12.23sat

LIFE STYLE
HOLE

横浜市西南区１－５－２
0455-664-25XX

用和風的簡約圖形來表現和風的聖誕節。除了三色以外，使用無彩色也沒問題。

【 POINT 】

即使色彩僅限紅×黑×金，
也可以靠著三色的比例與留白的用法
來表現自然不做作的現代和風。

# 51 　 化妝品的宣傳海報

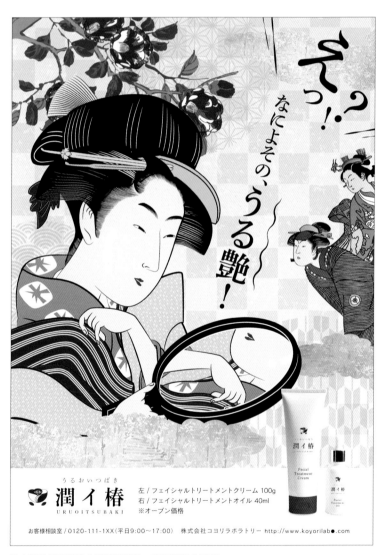

用大膽的構圖編排去背的浮世繪，表現幽默的風格。

# 將日本畫修改為俏皮的風格

根據使用方式的不同，即使是容易讓人覺得死板的浮世繪等日本畫，也能呈現出俏皮的風格。

**1.** 用詼諧的臺詞搭配嚴肅的浮世繪，傳達俏皮感。

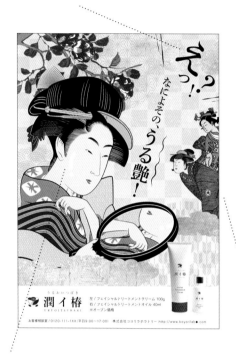

**2.** 稍微修改插畫，增添趣味性。

**3.** 帶有遠近感的編排為畫面賦予故事性。

---

**Layout:**

**Color:**

C8 M20 Y17 K0
R236 G212 B204

C0 M0 Y0 K100
R0 G0 B0

C0 M100 Y100 K22
R196 G0 B10

**Fonts:**

DNP 秀英明朝 Pr6 / B

FOT-セザンヌ ProN / M

1

2

3

1. 在周圍點綴小型插畫的設計。 2. 穿插在標題文字之間，傳遞出獨特又俏皮的氛圍。
3. 大面積留白，以插畫為主。

用圖案裁切插畫，再使一部分超出範圍，增添趣味。

【 POINT 】

搭配插畫的時候，
配合畫面的風格來調整色調或是統一線條粗細，
會讓作品更加諧調。

# 52

## 醃菜店的店家名片

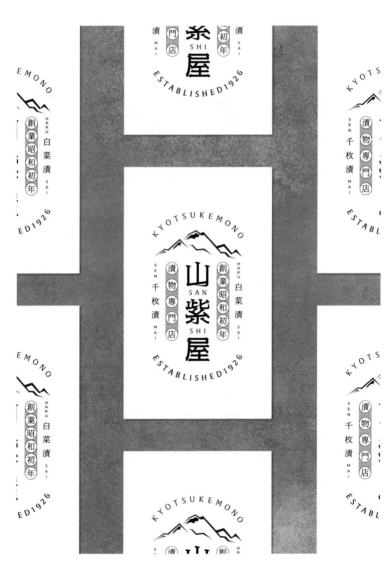

組合帶有厚重感的書法字與英文，兼具老店感與現代感。

現代 ＝ MODERN

## 傳統與創新的 LOGO

以日文為主的和風 LOGO。

融合厚重感與隨興感、和風與洋風，做出充滿現代感的設計！

**1.** 將英文編排成圓弧狀，成為時髦的裝飾。

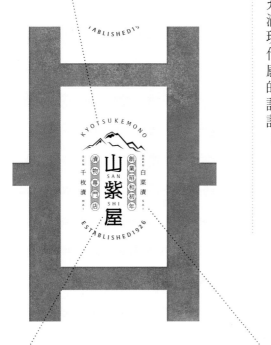

**2.** 主要的店名選擇沉穩的書法字型。

**3.** 直書的英文小字與和風的調性搭配得很自然。

---

**Layout:**

**Color:**

CO MO YO K100
RO GO BO

CO MO YO KO
R255 G255 B255

**Fonts:**

山紫屋

VDL 京千社 / R

TSUKEMONO

Alverata Informal /
Regular

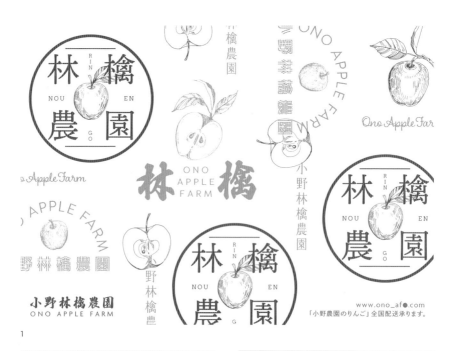

1

2

3

1. 用多個LOGO填滿畫面。　2. 以細線與字型構成，充滿現代感。
3. 將符合主題的元素做成邊框的LOGO。

將多種字型與插畫編排成四角形的設計。

‖ POINT ‖

設計LOGO的時候，
用元素填滿圖形中的縫隙
可以讓作品更加諧調。

藝術祭的海報

現代 ＝ MODERN

以單純的物件與細膩的漸層來表現美麗的日本海。

# 新時代的漸層

運用自古以來就經常用於描繪美麗景緻的技法——漸層，使作品昇華為現代風的平面設計。

**1.** 將文字編排在邊緣，就能做出令人印象深刻的版面。

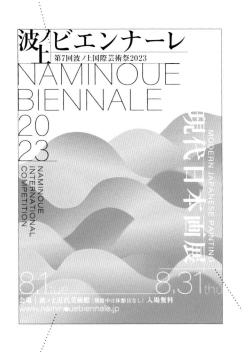

**2.** 以漸層來表現映照在海浪上的陽光。

**3.** 組合文字資訊與線條，做出現代風的設計。

---

**Layout:**

**Color:**

C70 M18 Y14 K0
R60 G163 B201

C3 M26 Y30 K0
R244 G203 B176

**Fonts:**

波ノ上
A-OTF 見出ミンMA1 Std / Bold

BIENNALE
Acumin Pro Wide / Thin

1

2

3

4

1. 重疊物件，將一部分做成透明的樣子，使形狀顯得模糊。　2. 在照片上重疊漸層，呈現獨特的風格。　3. 以漸層構成文字。　4. 遮住文字的一部分，表現透明感。

HAPPY
NEW
YEAR

あけましておめでとうございます

2023

I hope you'll have me for another year.

以漸層表現黎明的天空。重疊的和風花紋帶出了層次感。

【 POINT 】

漸層可以表現帶有和風情調的景緻，或是模糊的形狀。
想要製造透明感、虛幻感或是色彩轉變的美感時，
建議可以使用這種技法。

●作者簡介

## ⓔ ingectar-e

設計事務所/有限會社ingectar-e united/代表　寺本惠里
【URL】http://ingectar-e.com

撰寫並製作插畫&設計素材集、手工藝類書籍、設計教學書等等。
於京都、大阪、東京經營「ROCCA&FRIENDS」等咖啡廳，也從事展店、設計、企劃等工作。

[ 裝幀、設計 ] ingectar-e
[ 製　　作] 寺本 惠里　清水 雅紅　前田 彩衣　畑 理子　谷本 靖子
　　　　　　佐野 五月　多和田 純子　河野 文音
[ 編　　輯] 關根 康浩

# 和風平面設計

### 留白邏輯×元素擷取×配色訣竅，
### 53種日式風格現學現用

2023年1月1日初版第一刷發行

| | | |
|---|---|---|
| 作　　　者 | ingectar-e |
| 譯　　　者 | 王怡山 |
| 編　　　輯 | 魏紫庭 |
| 美 術 編 輯 | 黃郁琇 |
| 發 行 人 | 若森稔雄 |
| 發 行 所 | 台灣東販股份有限公司 |
| | ＜地址＞台北市南京東路4段130號2F-1 |
| | ＜電話＞(02)2577-8878 |
| | ＜傳真＞(02)2577-8896 |
| | ＜網址＞www.tohan.com.tw |
| 郵 撥 帳 號 | 1405049-4 |
| 法 律 顧 問 | 蕭雄淋律師 |
| 總 經 銷 | 聯合發行股份有限公司 |
| | ＜電話＞(02)2917-8022 |

TOHAN

國家圖書館出版品預行編目(CIP)資料

和風平面設計：留白邏輯X元素擷取X
配色訣竅,53種日式風格現學現用/
ingectar-e著；王怡山譯. -- 初版.
-- 臺北市：臺灣東販股份有限公司,
2023.01
240面；16.3×23.1公分
譯自：和モダンデザイン：日本の心を
ひきつけるデザインアイデア53
ISBN 978-626-329-658-9(平裝)

1.CST: 平面設計 2.CST: 日本

964　　　　　　　　　111020107

和モダンデザイン 日本の心を
ひきつけるデザインアイデア53
**(Wa Modern Design Nihon no
Kokoro wo Hikitsukeru Design
Idea 53:7133-3)**
© 2022 ingectar-e
Original Japanese edition published by
SHOEISHA Co., Ltd.
Traditional Chinese Character
translation rights arranged with
SHOEISHA Co., Ltd.
through TOHAN CORPORATION
Traditional Chinese Character
translation copyright © 2023 by
TAIWAN TOHAN CO., LTD.